般若波羅蜜多心經

般若波羅蜜多心經

八體 般若波羅蜜多心經 四卷

7 行書體

8 草書體

柏山 吳東燮
Baeksan Oh Dong-Soub

㈜이화문화출판사

心無罣碍 심무가애

目 次

　반야심경은 전문이 260자로 구성되어 불교 경전 중에 가장 짧은 경전이다. 비록 짧은 경전이지만 불교사상의 핵심이 담겨 있어 한국을 비롯하여 중국과 일본에서도 불자들이 가장 많이 독송하는 경전이다. 일체 현상계는 본래 空한 것이며 인연에 따라 잠깐 생긴 것으로 보는 空觀으로부터 지혜를 얻고 그 지혜를 바탕으로 하여 현상계의 문제를 이해하고자 하는 것이 반야심경이 가진 반야사상이다. 일상생활 속에서 이러한 반야사상의 가르침을 실행하여 아무런 걸림이 없는 희망과 기대를 가지고 살기 위하여 반야심경을 독송할 뿐만 아니라 서예작품으로 제작하여 곁에 두고 반야사상을 마음에 새겨 음미하고자 하는 것이다.

　반야심경의 깊은 사상과 비교적 짧은 경문은 서예 학서자에게는 적합한 임서의 대상이 되고 있다. 당 현장법사의 초역 이래 많은 서가들이 다양한 서체로 반야심경을 임서하여 그 묵적을 후대에 전해주었다. 이러한 반야심경의 임서에는 임서자세가 중요하다. 청정한 심신으로 가다듬고 기도하는 자세로 지필묵과 일체가 되어 선정에 들어간다고 생각하여야 한다. 비록 글자를 임서하지만 염송의 한 형태라 생각하여 인욕심으로 임서를 수행하면 좋은 결과를 얻을 수 있을 것이다. 이와 같은 임서 자세를 체득하게 되면 심경 이외의 어떠한 문장을 임서하더라도 심신이 흐트러지지 않는 자세가 형성되어 서예수련에 정진할 수 있게 되는 것이다. 그러므로 학서자에게 있어 심경을 비롯한 불경의 임서는 서예 수련에 매우 유용한 과정이라 할 수 있으며 심경이야말로 심오한 경전, 짧은 분량, 다양한 묵적으로 최상의 임서 대상이 될 수 있는 것이다.

　학서자의 심경 임서에 도움이 되고자 금번 「八體 般若波羅心經」 4권을 출간하여 한 권에 두 체씩 수록하였다. 1권에는 전서체 금문체, 2권에는 예서체 호태왕비체, 3권에는 위비체 안진경체, 4권에는 행서체 초서체가 각각 수록되었으며 각 서체는 8폭 병풍형식으로 제작되었다. 아무쪼록 「八體 般若波羅心經」이 원만한 서예학습에 도움이 되기를 바란다.

　「초서 고문진보」와 「초서 한국한시」에 이어서 이번에도 「팔체 반야바라밀다심경」 4권을 아름다운 서예도서로 편집하고 출간하여주신 도서출판 서예문인화 편집부 직원 여러분들과 이홍연 사장님께 심심한 감사를 드린다.

<div align="center">

2016 丙申年 仲夏 二樂齋에서　柏山 吳 東 爕 識

</div>

摩訶般若波羅蜜多心經

觀自在菩薩 行深般若波羅蜜多時 照見五蘊皆空 度一切苦厄 舍利子 色不異空 空不異色 色卽是空 空卽是色 受想行識 亦復如是 舍利子 是諸法空相 不生不滅 不垢不淨 不增不減 是故 空中 無色無受想行識 無眼耳鼻舌身意 無色聲香味觸法 無眼界 乃至 無意識界 無無明 亦無無明盡 乃至 無老死 亦無老死盡 無苦集滅道 無智亦無得 以無所得故 菩提薩埵 依般若波羅蜜多故 心無罣礙 無罣礙故 無有恐 怖 遠離顚倒夢想 究竟涅槃 三世諸佛 依般若波羅蜜多故 得阿耨多羅三藐三菩提 故知 般若波羅蜜多 是大神呪 是大明呪 是無上呪 是無等等呪 能除一切苦 眞實 不虛 故說般若波羅蜜多 呪卽說呪曰

揭諦揭諦 波羅揭諦 波羅僧揭諦 菩提 莎婆訶(三回 念誦)

마하반야바라밀다심경

관자재보살 행심반야바라밀다시 조견오온개공 도일체고액 사리자 색불이공 공불이색 색즉시공 공즉시색 수상행식 역부여시 사리자 시제법공상 불생불멸 불구부정 부증불감 시고 공중 무색무수상행식 무안이비설신의 무색성향미촉법 무안계 내지 무의식계 무무명 역무무명진 내지 무노사 역무노사진 무고집멸도 무지역무득 이무소득고 보리살타 의반야바라밀다고 심무가애 무가애고 무유공 포 원리전도몽상 구경열반 삼세제불 의반야바라밀다고 득아뇩다라삼먁삼보리 고지 반야바라밀다 시대신주 시대명주 시무상주 시무등등주 능제일체고 진실 불허 고설반야바라밀다 주즉설주왈

아제아제 바라아제 바라승아제 모지 사바하(세번염송)

眞實不虛 진실불허

般若波羅蜜多心経

7
行書體

柏山 吳東燮
Baeksan Oh Dong-Soub

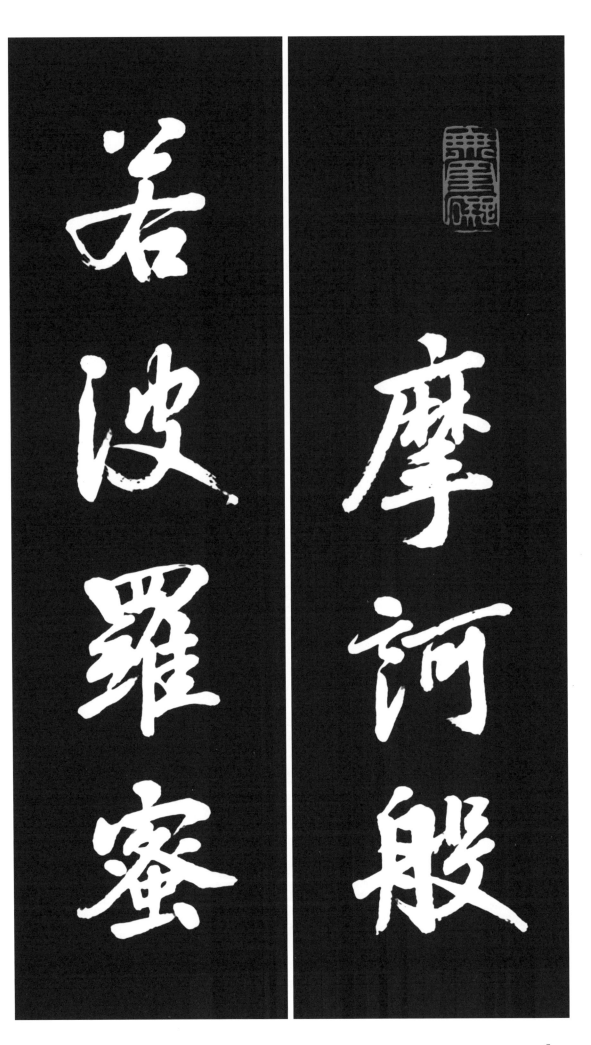

갈 **마** 摩
꾸짖을 **가(하)** 訶
반야 **반** 般

반야 **야** 若
파도 **파(바)** 波
그물 **라** 羅
꿀 **밀** 蜜

摩訶
마하는 '위대하다',
'크다'라는 의미를 가
지고 있으며 범어 maha
(마하)의 음역으로 마
가라고 읽지 않고 마
하라고 읽는다.

般若
범어의 prajna(프라즈
냐)의 音譯으로 반약
이라 읽지않고 반야라
고 읽는다. 통상 지혜
라고 해석하지만 무한
한 최상의 지혜를 의
미한다.

波羅蜜多
범어 parammita(파라
미타)의 音譯으로 바
라밀다라고 읽으며 완
성한다는 의미를 가지
고 있고 열반의 경지
를 말한다. 괴로움이
없는 이상세계인 피안
에 건너간다는 뜻이
다. 마하반야바라밀다
는 '큰 지혜로 열반에
도달한다.' 라는 뜻을
가지고 있다.

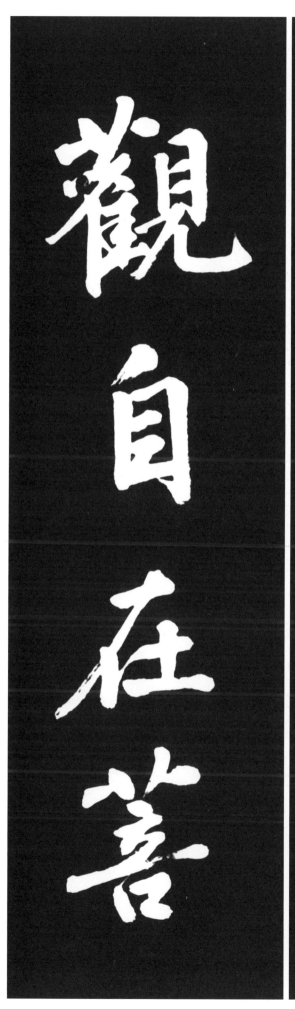

多 많을 **다**
心 마음 **심**
經 글 **경**

觀 볼 **관**
自 스스로 **자**
在 있을 **재**
菩 보살 **보**

心經
心은 감정을 나타내는 心이 아니라 핵심, 정수를 의미하며 經은 경전, 성전을 의미한다. 중요한 경전임을 강조하기 위하여 心經이라고 부른다.

觀自在菩薩
관자재는 범어 아발로키테(avalokita 본다, 관찰한다)와 이슈와라(esvara 소유자, 자유롭게 존재한다)의 합성어로서 관자재는 전지전능하며 자유자재로 관찰할 수 있다는 뜻이다.
보살은 범어 보디사트바(bodisattva)의 음역으로 보디는 깨달음, 사트바는 중생을 뜻하며 이 보살이라는 호칭은 깨달음을 구하는 사람으로 불도 수행자는 모두 보살이라고 부른다.
관찰을 자유자재로 할 수 있는 수행의 인격화가 관자재보살이다.

보살 **살** 薩
갈 **행** 行
깊을 **심** 深
반야 **반** 般

반야 **야** 若
파도 **파(바)** 波
그물 **라** 羅
꿀 **밀** 蜜

行深般若波羅蜜多時
行은 '실천한다'는 뜻
이며 深은 '깊다'는 뜻
으로서 관자재보살이
空의 참된 의미를 관
찰한 깊은 지혜를 표
현한 것이다. 반야바
라밀다는 앞서 서술한
대로 지혜의 완성이라
는 뜻이다. 육바라밀
중에서 지혜의 바라밀
을 반야바라밀이라고
하며 禪定을 통하여
얻어진 깨달음의 지혜
를 뜻한다. 이 반야 지
혜는 空의 이치를 깨
달았을 때 나타나는
분별과 시비 차별을
떠난 지혜인 것이다.
時는 시간을 의미하는
것이 아니라 深般若를
행하는 때는 언제 어디
서라도 시간과 공간을
초월하여 영원이라는
의미가 함축되어있다.

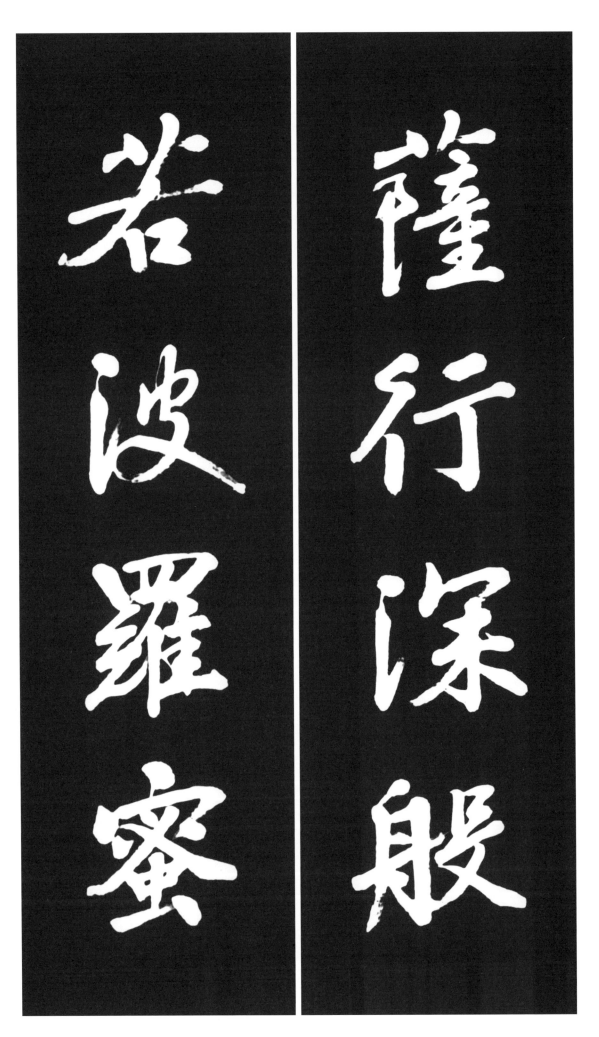

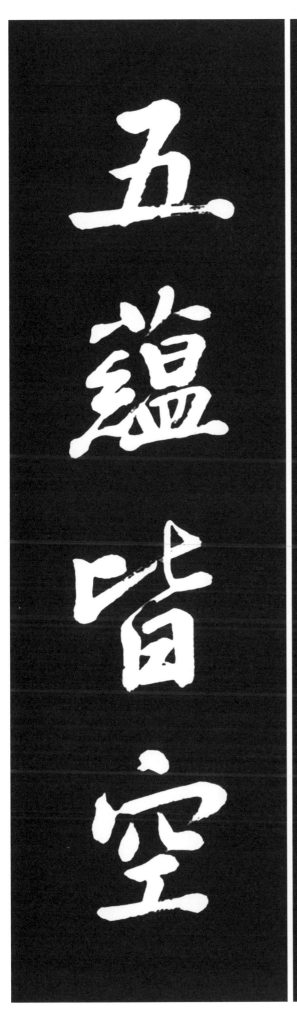

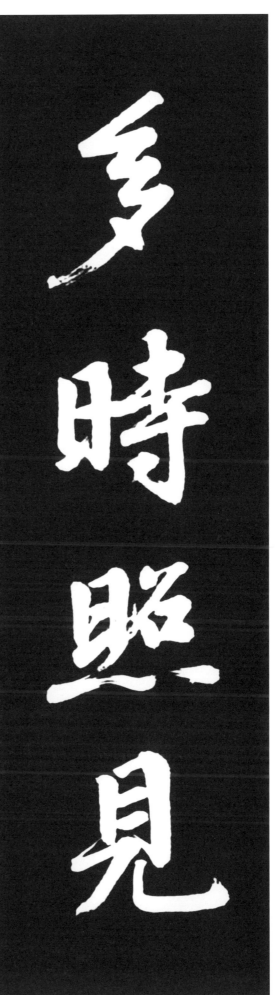

多 많을 **다**
時 때 **시**
照 비칠 **조**
見 볼 **견**

五 다섯 **오**
蘊 쌓을 **온**
皆 다 **개**
空 빌 **공**

照見五蘊皆空
照見은 '비추어보다'
이지만 '깨닫다'와 같
은 의미이다. 五蘊은
범어로 판차스칸다
(panca skandha)이며
인간을 구성하는 다
섯 가지 집합체로서
色, 受, 想, 行, 識이
다. 이 다섯 가지 힘
은 태어나서 죽을 때
까지 활동을 계속하
게 되며 이로 인하여
인간의 지혜도 생기
고 활동도 하게 되지
만 五蘊은 죽음과 함
께 반드시 空으로 귀
결되고 만다.
空은 모든 존재가 인연
화합의 소산물로서 자
신의 고유한 본체가 없
다는 뜻이며 인연에 따
라 일정기간 잠시 현상
세계에 나타나 있는 가
상에 불과한 것이다.
'조견오온개공 도일체
고액'은 우리의 몸과
마음이 실체가 없는 空
임을 알게 되면 모든
고통으로부터 벗어난
다는 뜻이다.

度
一
切
苦
법도 **도**
한 **일**
모두 **체**
괴로울 **고**

厄
舍
利
子
재안 **액**
집 **사**
날카로울 **리**
아들 **자**

度一切苦厄
度는 '건너가다', '피안에 도달하다'는 의미로 구제의 뜻을 가지고 있다. 반야심경에서는 '온갖 괴로움'의 뜻으로 쓰이기 때문에 일체라고 읽는다.
고액은 괴로움과 재앙을 말하며 이 고액의 재앙에서 부처님의 낙토로 건너가는 것, 열반의 세계로 중생을 구제하는 것이 관자재보살이 說하고자 하는 심경의 목적임이 명시되어 있다.

舍利子
범어로 Saraputra(사라푸트라)이며 사리불이라 음역하여 부른다. 갖가지 지식과 통찰력이 뛰어나고 교단의 통솔에도 뛰어난 능력을 발휘하였으며, 부처님의 설법대상자가 되었다.

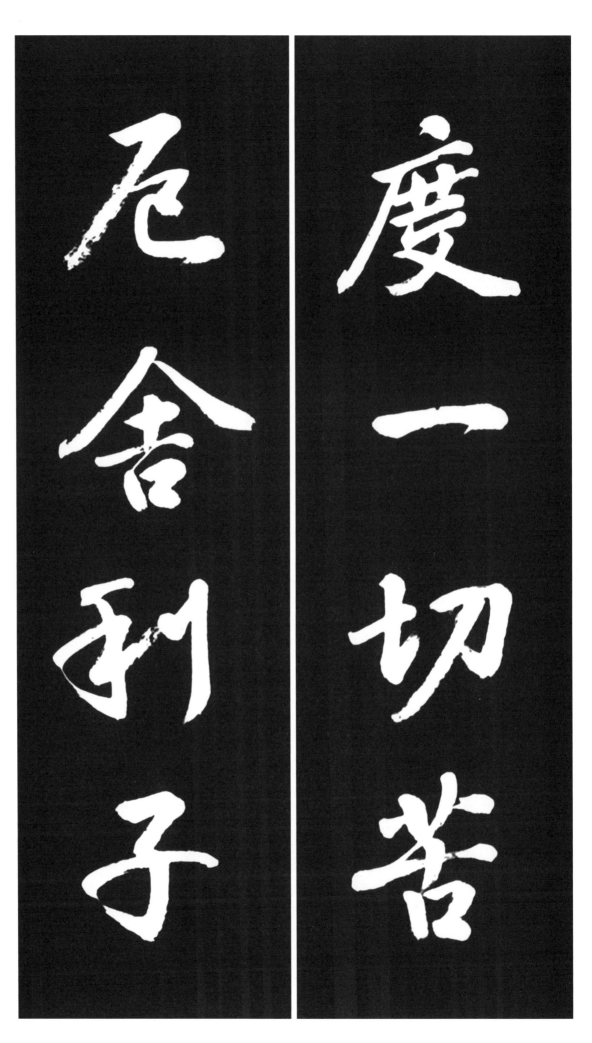

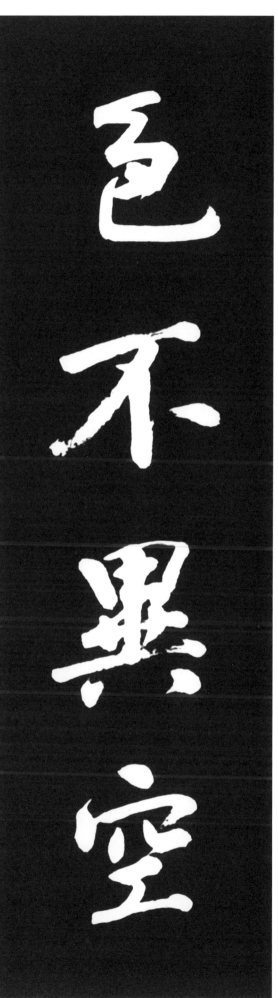

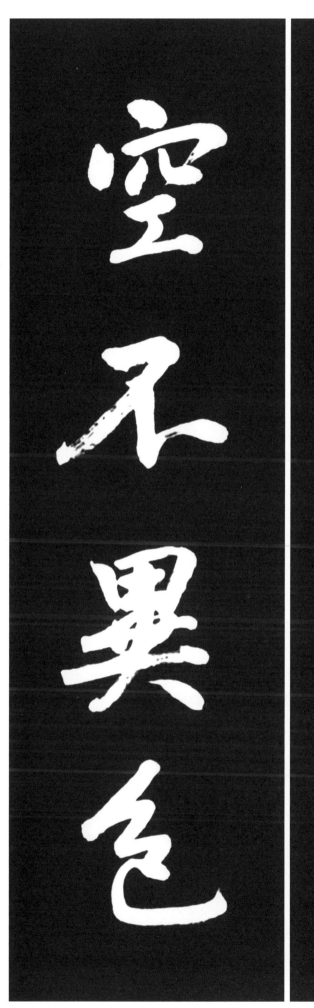

色 빛 색
不 아니 불
異 다를 이
空 빌 공

空 빌 공
不 아니 불
異 다를 이
色 빛 색

色不異空 空不異色
色卽是空 空卽是色
色은 범어 루파(rupa)
의 의역으로 물질적
형체, 육체를 의미하
며 色은 빛깔을 가진
모든 물질, 형상을 말
한다. 모든 물질적 현
상은 반드시 因과 緣
의 결합으로 형성되며
영원한 불변의 실체는
없다. 모든 존재는 因
緣이 다하면 생로병사
라는 無常을 거쳐서
空의 상태로 돌아가므
로 色의 본질은 空이
되는 것이다.
空은 범어 수니어(sun
ya)이며 아무 것도 없
는 상태인 空虛, 空無
를 의미한다. 물질적
존재는 서로의 관계
(인연)를 유지하면서
변화해 가므로 현상으
로서는 존재하지만 자
신의 고유한 성질이
없으므로 실체로서는
존재하지 않는다. 이
것이 空이다.

색 色
즉 卽
시 是
공 空

빛
곧
이
빌

공 空
즉 卽
시 是
색 色

빌
곧
이
빛

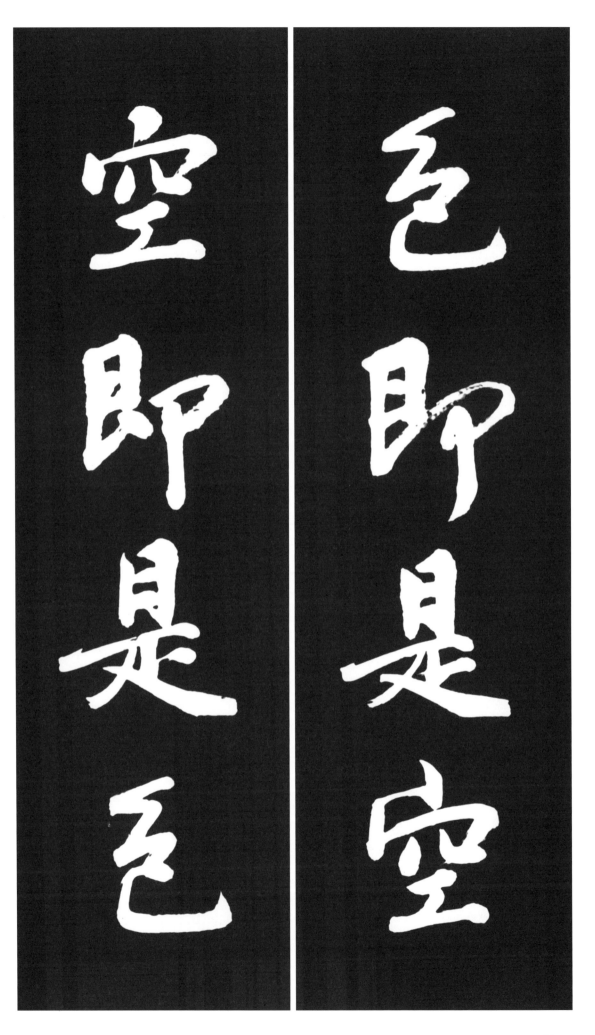

受想行識 亦復如是
受는 범어 베다나(ven ada)의 의역으로 외부의 대상을 보고 느끼는 심리적 상태의 감수작용, 감각작용을 의미한다.
想은 범어 삼나(sam jna)의 의역으로 모든 것을 알다의 뜻으로 정신적 부분인 외부의 대상에 대하여 느낀 바를 마음속으로 생각하는 지각작용을 의미한다.
行은 범어 삼스카라(samskala)의 의역으로 정신적 작용이 어떤 방향으로 움직이는 의지를 의미하며 자신의 욕구대로 실행하려는 의지작용을 말한다.
識은 범어 비즈나나(vijnana)의 의역으로

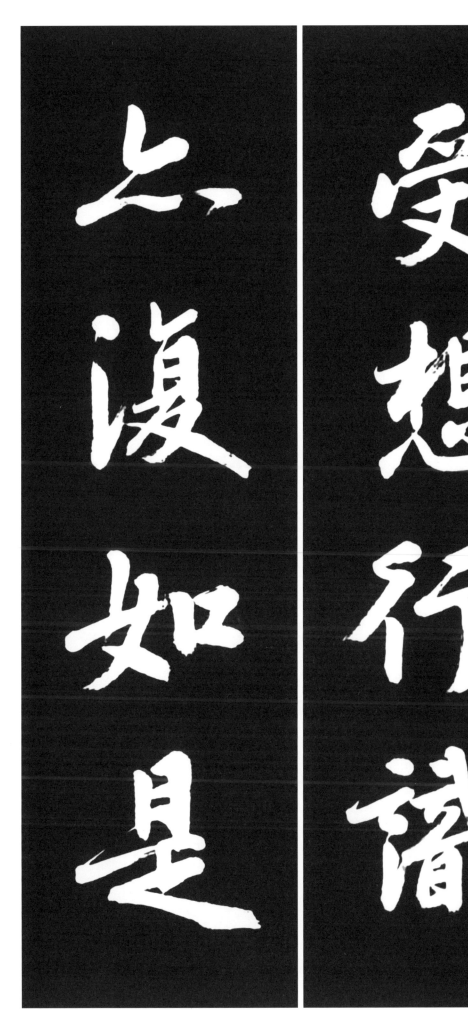

受 받을 **수**
想 생각 **상**
行 갈 **행**
識 알 **식**

亦 또 **역**
復 다시 **부**
如 같을 **여**
是 이 **시**

분별하고 판단하는 의식작용을 의미한다. 대체로 六識(眼, 耳, 鼻, 舌, 身, 意)의 인식작용이 色, 聲, 香, 味, 觸, 法이라는 여섯 가지 대상을 인식하는 작용을 識이라 하며 지식이라고도 할 수 있다.
受想行識은 인간의 정신작용을 나타내며 외부의 대상에 대한 감수작용, 외부 대상에 대하여 생각하는 지각작용, 이것을 자신의 욕구대로 실행하려는 의지작용, 정신작용을 총괄하여 분별 판단하는 의식작용으로 구성되어 있다. 이 수상행식은 空과 다르지 아니하며 空은 수상행식과 다르지 않다는 것이다.

舍 **사** 집
利 **리** 날카로울
子 **자** 아들
是 **시** 이

諸 **제** 모든
法 **법** 법
空 **공** 빌
相 **상** 모양

舍利子 是諸法空相
관자재보살이 사리자에게 설법하는 형식으로 보이지만 그렇게 생각하면 안 된다. 관자재보살도 사리자도 '나'라는 주체로서 생각하고 읽어야 한다. 法은 범어 다르마(dharma)의 의역으로 마음으로 인식할 수 있는 현상계의 사물 즉 삼라만상을 의미하며 또 마음이 만들어 낸 관념체계 즉 진리, 가르침을 의미한다. 空相은 空한 모양, 空한 상태이며 相은 형상이 있는 사물로서 色과 같은 뜻으로 쓰인다. 모든 제법은 현상체가 되었다가 다시 空으로 사라지며 인연이 연결되면 空으로부터 다시 현상체가 된다. 그러므로 空의 이치에서 보면 모든 것이 생겨나는 것도 없고 사라지는 것도 없는 것이다. 즉 삼라만상은 空相이다.

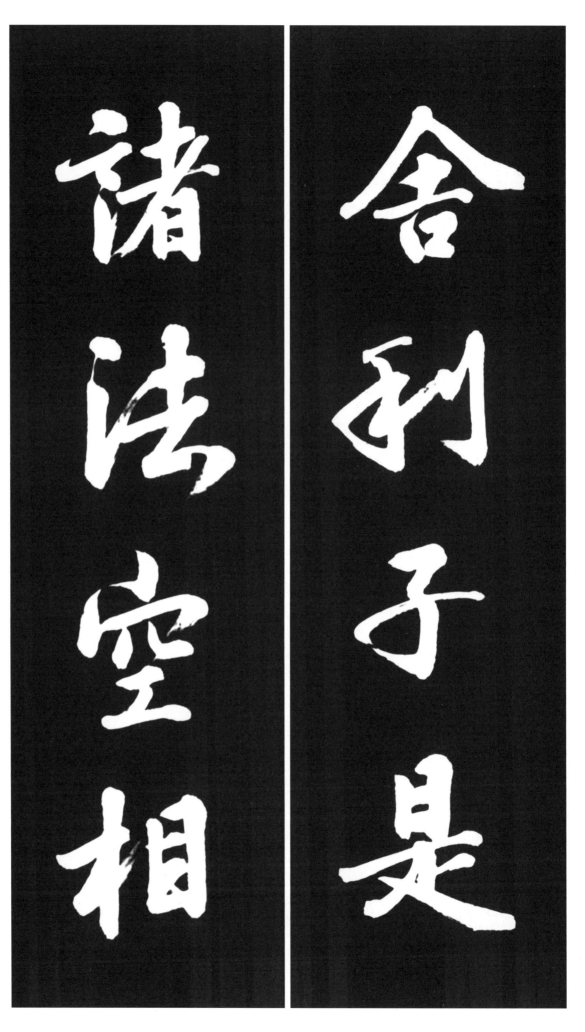

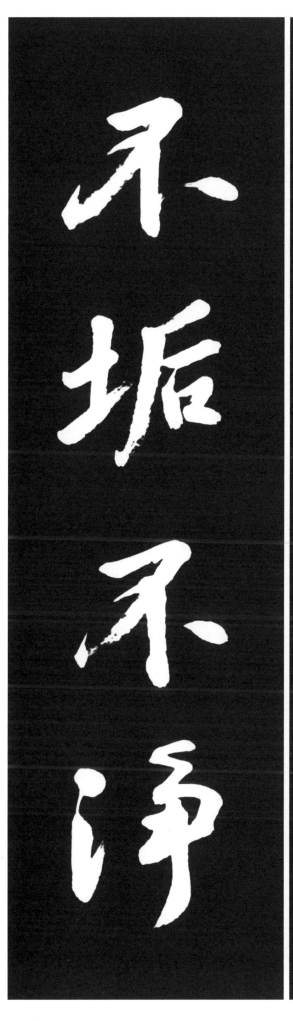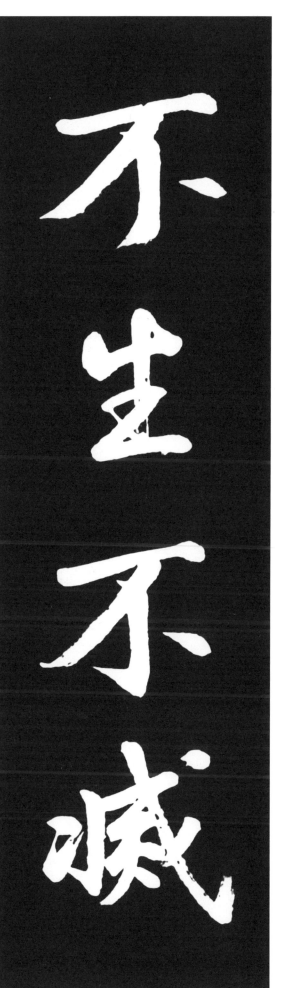

不 아니 불
生 날 생
不 아니 불
滅 멸할 멸

不 아니 불
垢 때 구
不 아니 불(부)
淨 맑을 정

不生不滅 不垢不淨
不增不減
불생불멸이란 존재하는 모든 것은 근원적으로 空한 것이므로 생겨나는 일(生)도, 소멸하는 일(滅)도 없다는 뜻이다. 불구부정 역시 대우주 생명계에는 더러운 사물도 없고 깨끗한 사물도 없으며 다만 그렇게 생각할 따름이다. 부증불감도 현상계의 모습으로 더했다가 줄어들었다 하지만 아예 생기고 소멸하는 법이 없는데 무엇이 불어나고 줄어드는 일이 있겠는가
눈앞에 보이는 생과 멸, 구와 정, 증과 멸은 사실로 존재하지만 여기에 얽매이지 않으면 이것은 존재하지 않는 것과 같은 것이다. 이러한 상태가 '不'이나 '無'라는 말로 표현한 것이 반야심경인 것이다.

아니 **불**(부) 不
더할 **증** 增
아니 **불** 不
덜 **감** 減

이 **시** 是
옛 **고** 故
빌 **공** 空
가운데 **중** 中

是故空中無色

이러한 연고로 空 가운데는 물질이 존재하지 않는다는 뜻이며 존재하는 것은 무한대의 空相일 뿐이다. 이미 설명한 오온개공과 같은 뜻이다. 우리의 몸은 곧 色이며 空의 이치에서 보면 몸은 거품이고 그림자이며 파도와 같은 것이다. 살이나 뼈를 분해하면 그 중에 진정한 '나'라고 할 수 있는 것은 하나도 없다. '나'가 아닌 것들이 인연따라 만나서 내 몸을 형성하고 있는 것이다. 따라서 空 가운데는 물질이 없다.

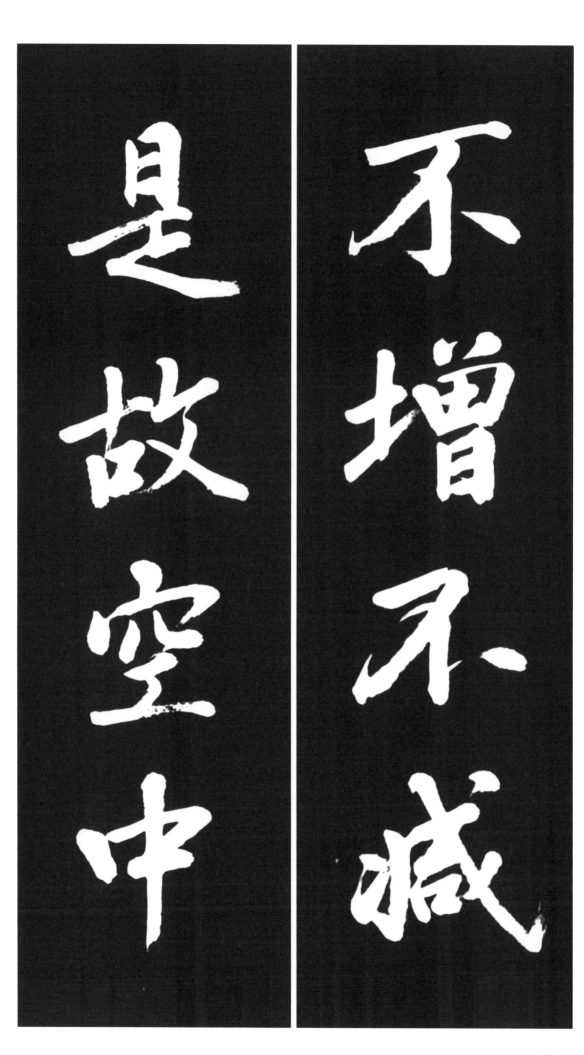

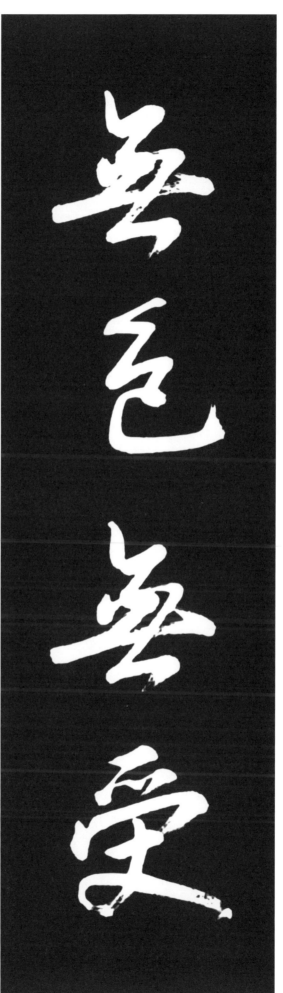

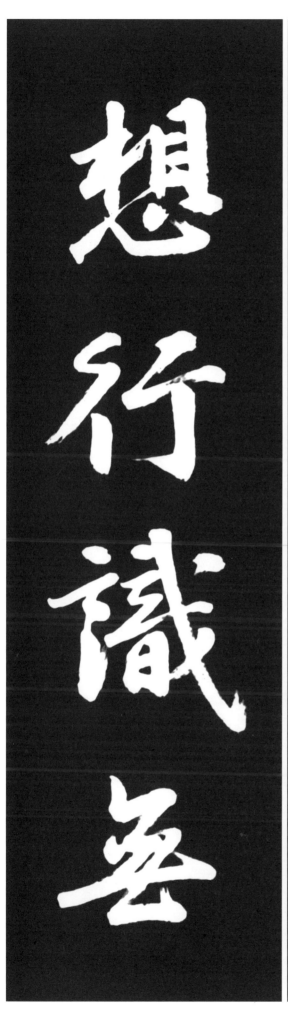

無 없을 **무**
色 빛 **색**
無 없을 **무**
受 받을 **수**

想 생각 **상**
行 갈 **행**
識 알 **식**
無 없을 **무**

無受想行識
오온 가운데 受想行識은 정신세계를 뜻하며 色이 뜻하는 육체와 정신이 결합할 때 비로소 완전한 인간이 되는 것이다. 이와 같이 인간의 몸과 마음이 분리될 수 있는 것도 '오온개공'이기 때문이다. 오온의 空한 모습을 바로 아는 것이 자신의 본래 모습을 올바로 인식하는 것이다. 잘못된 業識으로 몸과 마음이 영원한 것으로 착각하고 집착하지만 우리의 본래 모습은 空한 것이다. 몸(色)도 없고 느낌(受)도 없고 생각(想)과 의지(行)와 의식(識)도 없는 것이다.

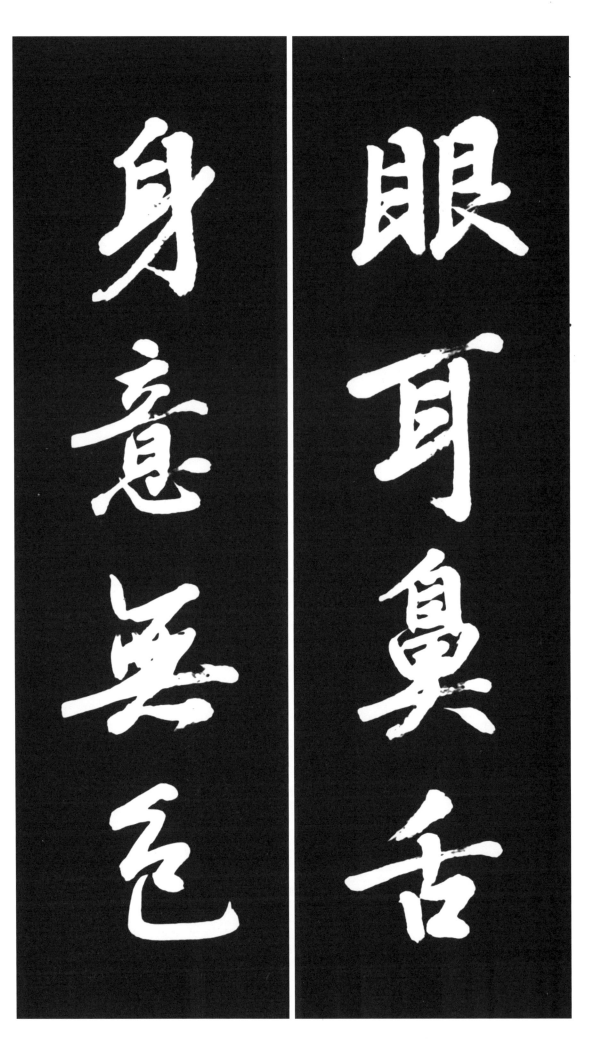

眼耳鼻舌　안이비설　눈귀코혀

身意無色　신의무색　몸뜻없을빛

無眼耳鼻舌身意
불교에서는 인간의 여섯 가지 감각기관을 六根이라 하며 이 六根을 통해서 외부의 사물을 인식한다. 인식의 주체가 되는 이 육근은 눈(眼), 귀(耳), 코(鼻), 혀(舌), 몸(身), 뜻(意)을 말한다. 五蘊이 空하므로 감각기관 또한 空한 것이다. 空의 이치에서 볼 때는 눈, 귀, 코, 혀, 몸, 뜻이 없는 것이다.

無色聲香味觸法
불교에서는 六根에 대한 여섯 개의 인식 대상을 六境이라 하는데 이것은 색깔(色), 소리(聲), 냄새(香), 맛(味), 촉감(觸), 법(法)이다. 이 육경을 六塵이라고도 하는데 우리의 깨끗한 마음을 때 묻게 하고 혼돈하게 만든다는 뜻이다.

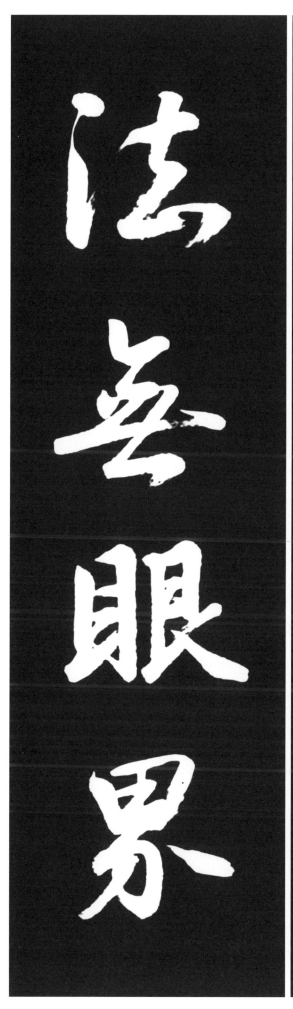

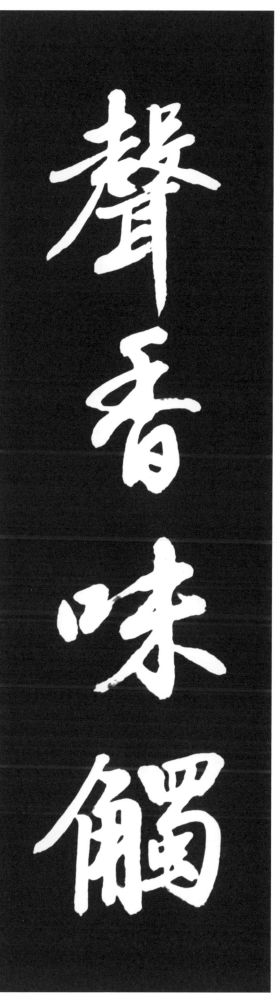

聲 소리 **성**
香 향기 **향**
味 맛 **미**
觸 닿을 **촉**

法 법 **법**
無 없을 **무**
眼 눈 **안**
界 지경 **계**

無眼界

몸과 마음을 구성하고 있는 오온은 자신의 고유한 실체가 없이 온갖 요소들이 인연화 함으로써 잠시 형상을 보이고 정신작용을 이루고 있을 뿐이다. 따라서 눈으로 인식되는 세계나 경계는 모두 空한 모습인 것이다. 만물 流轉과 상호 依存은 인연이라는 모태에서 태어난 두 개의 원리이다. 이 원리를 깨달으면 국가, 사회, 인류의 은혜를 알게 되고 삶의 존엄성을 느끼게 된다. '나'라는 존재는 홀로가 아니라 세상의 모든 상대관계에 의하여 양육된다는 것을 알게 되면 세상에 대한 감사 보은의 마음이 생기게 된다.

이에 내 乃
이를 지 至
없을 무 無
뜻 의 意

알 식 識
지경 계 界
없을 무 無
없을 무 無

乃至無意識界
반야의 空을 이해하고
인연의 원리를 깨닫게
되면 덧없는 인생을
알게 되고 생명의 존
엄을 알게 된다. 꽃의
생명은 꽃이 지기 때
문에 있는 것처럼 인
간도 죽기 때문에 생
의 가치를 가지게 되
는 것이다. 우리의 인
식 작용은 인식의 주
체인 六根(눈, 귀, 코,
혀, 몸, 뜻)과 인식의
대상인 六境(색깔, 소
리, 냄새, 맛, 촉각,
법)이 서로 만나야 눈
의 시각, 귀의 청각,
코의 후각, 혀의 미각,
몸의 촉각, 의식의 식
별 등의 작용이 일어
난다. 반야심경에서는
오온이 空하고 육근이
空하고 육경이 空하여
'눈의 세계도 없으며
의식의 세계까지 없
다.'고 설하고 있다.

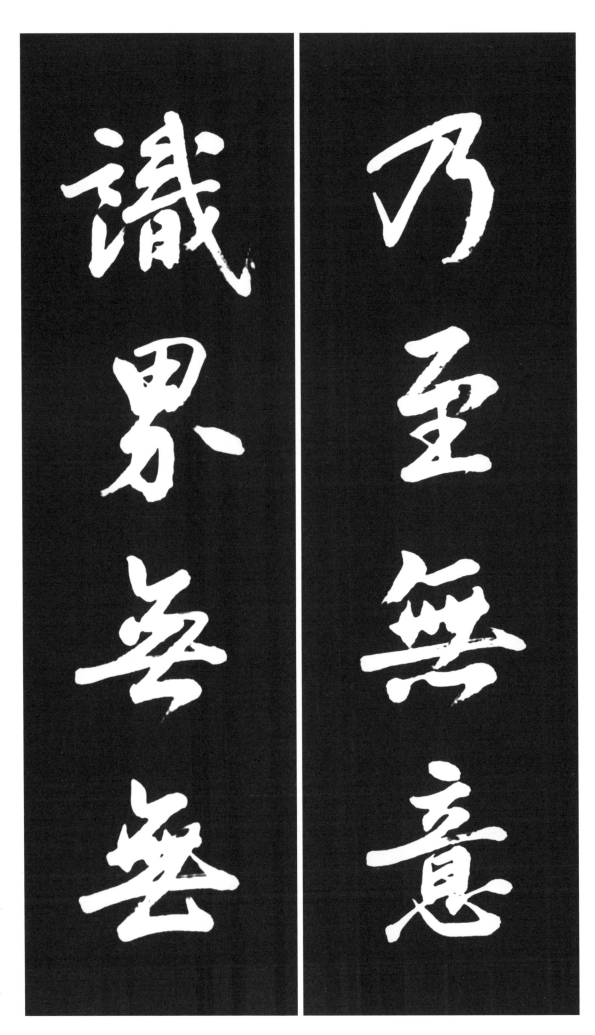

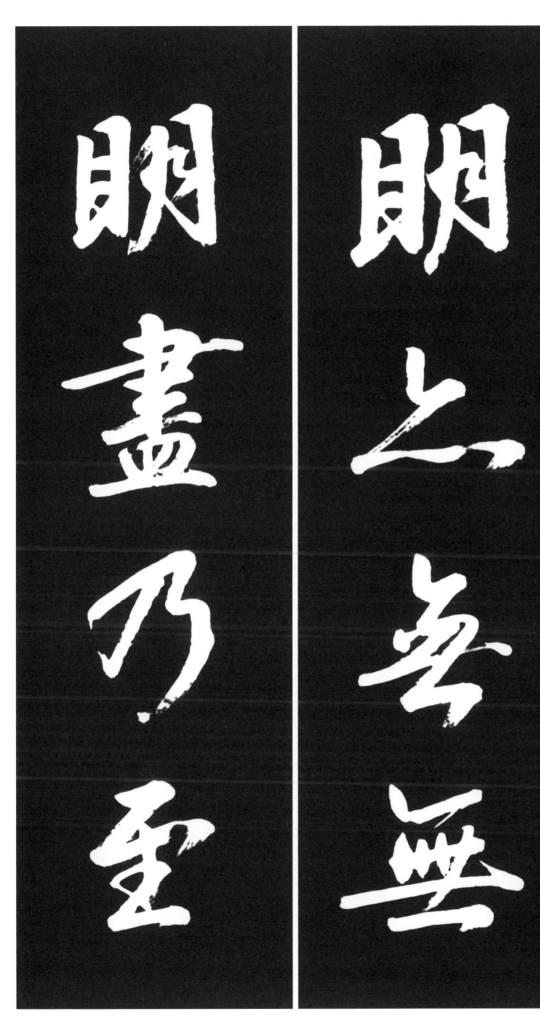

明 밝을 **명**
亦 또 **역**
無 없을 **무**
無 없을 **무**

明 밝을 **명**
盡 다할 **진**
乃 이에 **내**
至 이를 **지**

無無明 亦無無明盡
무명이란 밝은 지혜가 없는 무지 즉 空에 대한 이해가 없는 무지를 뜻하며 진리를 모르는 어리석음을 말한다. 이 무지가 생사의 근본을 이루므로 근본 무명이라고도 한다. 무명을 깨치면 곧 깨달음이요 지혜이다. 이 무명으로 인하여 윤회의 고통에서 벗어나지 못하는 것이다. 무명을 타파하면 괴로움도 없어진다. 육년 수도 끝에 부처님이 깨달으신 진리의 내용은 연기설이다. 연기란 因緣生起의 약자이며 우주 만물은 인연 따라 생겨나고 소멸한다는 뜻이다. 인간의 고통이라는 것은 인간 스스로가 만든 애욕과 어리석은 무지(무명)에 의하여 비롯된 것임을 부처님은 깨달은 것이다.

없을 **무** 無
늙을 **로(노)** 老
죽을 **사** 死
또 **역** 亦

없을 **무** 無
늙을 **로(노)** 老
죽을 **사** 死
다할 **진** 盡

乃至無老死
亦無老死盡

한정된 생명이 다하면
어쩔 수 없이 죽어서
본래 대생명의 空으로
돌아간다. 인간은 누
구나 죽기를 좋아할
사람은 없다. 그래서
세존께서도 생로병사
는 큰 고뇌라고 하셨
다. 반야심경에는 늙
음도 죽음도 없고 늙
고 죽음이 다함도 없
다는 것을 분명히 하
였다. 인간은 수 천 만
년 이래로 육체를 감
싸고 있는 유한성의
五蘊과 대결해 온 의
식의 영역에서 현상의
존재만을 주장하고 있
다. 실은 무한대의 실
상세계가 엄연히 존재
하고 있다는 사실을
모르거나 무시하고 있
는 것이다. 영원 不衰
의 대생명계에는 무명
이 없고 무명의 다함
도 없으므로 늙고 죽
음도 없는 것이다.

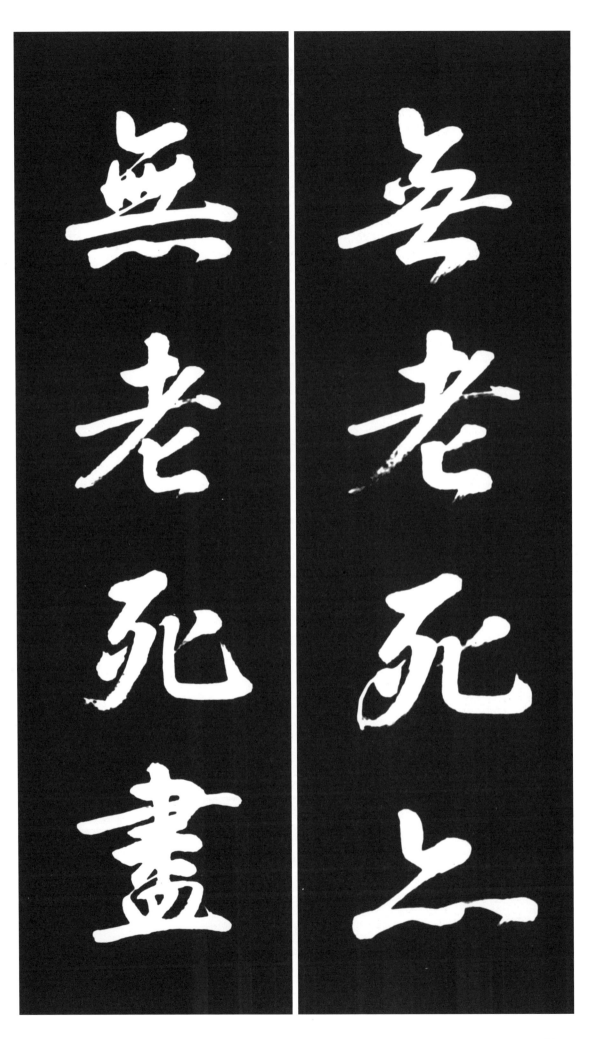

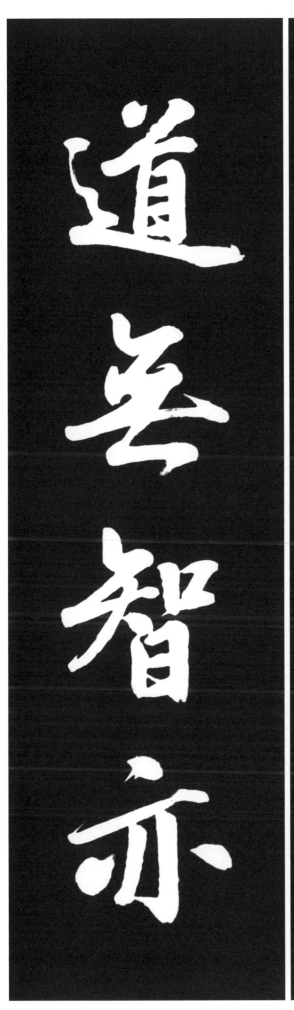

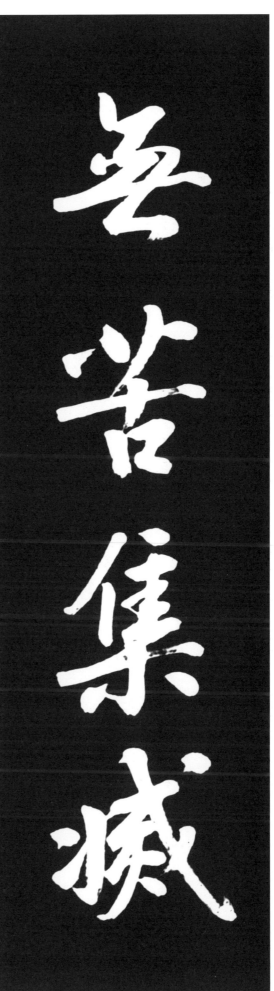

無 없을 **무**
苦 괴로울 **고**
集 모을 **집**
滅 멸할 **멸**

道 길 **도**
無 없을 **무**
智 지혜 **지**
亦 또 **역**

無苦集滅道
대생명계에는 고뇌의 소인이 존재하지 않지만 반대로 현상계에는 고뇌의 소인이 충만해 있다. 모두 因과 緣으로 이루어지며 육체는 당연히 현상계에 머물러야 하고 정신영성은 본래 空의 세계인 대생명계로 승화되어야 한다. 空의 지혜로 삶을 관찰해 보면 몸과 마음은 텅 비어 아무 것도 없으므로 그 몸과 마음에 의지하여 일어나는 온갖 고통은 원초적으로 존재할 수 없는 것이다. 따라서 고통도 없고(苦諦) 고통의 원인도 없고(集諦) 고통이 소멸된 경지도 없으며(滅諦) 고통을 소멸할 방법도 없는(道諦) 것이다. 이 사성제는 부처님이 진리를 깨달으시고 고통을 벗어날 수 있는 네 가지 지혜를 최초로 설한 것이다.

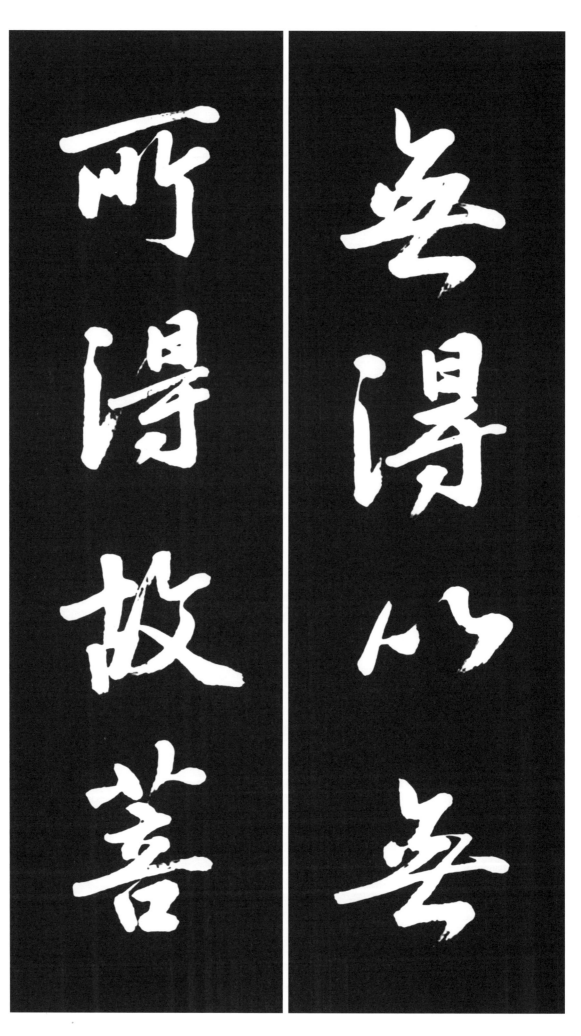

없을 무 無
얻을 득 得
써 이 以
없을 무 無

바 소 所
얻을 득 得
옛 고 故
보살 보 菩

無智亦無得
인간이 사물을 분별하는 지혜는 보편적인 진실이고 체득해야 할 지혜가 있는 것도 아니며 얻어야 할 깨달음도 존재하는 것이 아니라는 것을 제시하고 있다. 지혜도 없고 얻음도 없다는 이 구절은 반야심경에서 空의 참 모습을 밝히는 마지막 단계가 되는 것이다. 智란 주체적인 인식을 가리키는데 깨달음의 경계 즉 空의 세계를 터득한 사람에게는 반야지혜도 空할 뿐이고 열반도 얻을 것이 없다는 것이 無智亦無得이다.

以無所得故
대생명계에는 아무것도 소유할 필요가 없다. 소유란 현상계에서만 통용될 뿐이므로 유한하지만 욕심과 구함을 버리면 무한한 空의 실상을 얻게 된

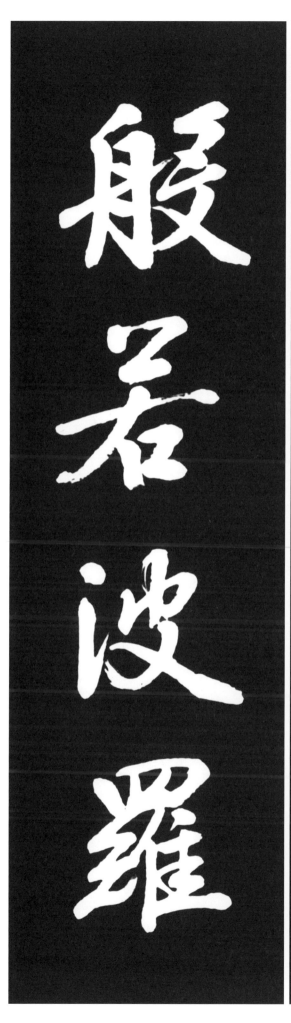

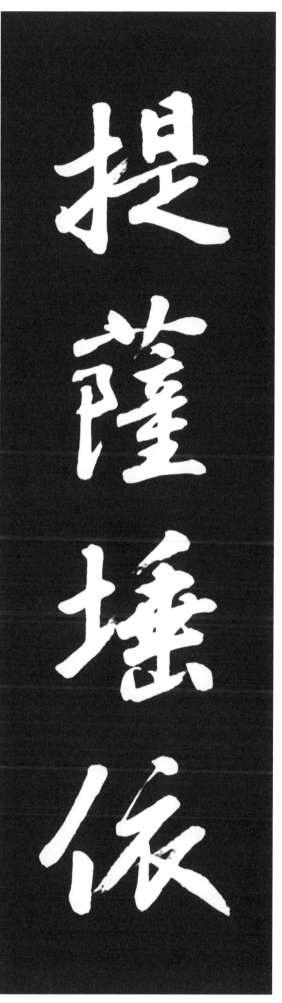

提 끌 제 (리)
薩 보살 살
埵 언덕 타
依 의지할 의

般 반야 반
若 반야 야
波 파도 파 (바)
羅 그물 라

다. 무소득이란 말은 아주 깊은 의미를 갖는다. 일체 만물은 모두 空한 상태에 있는 것이다.

菩提薩埵
범어 보디사트바(bod-isattva)를 음역한 것이 보리살타이며 이를 줄여서 보살이라고 한다. 보살이란 깨달음을 구하기 위하여 불도를 수행하는 수행자, 또는 중생을 깨닫도록 하는 사람이라는 의미이며 救濟者로서 나타나는 것이다. 대승불교에서는 보살이라는 이상적인 인간상을 내세워서 자신의 깨달음 보다는 중생을 구제하는 것을 우선으로 삼고 수행한다. 보살에는 자비를 상징하는 관자재보살(관세음보살)과 지혜를 상징하는 문수보살이 있다.

蜜 밀 꿀
多 다 많을
故 고 옛
心 심 마음

無 무 없을
罣 괘(가) 걸
礙 애 걸릴
無 무 없을

依般若波羅蜜多故
반야바라밀은 空의 이치를 깨달아서 얻은 지혜를 의미한다. 무엇이건 다 空이며 자신의 것은 아무 것도 없다. 자기 자신도 없고 없는 자신이라는 것도 없다. 무소득이라는 것을 바르게 이해하는 것이 반야의 지혜이다. 이 지혜를 얻었다는 자각에도 집착하지 않는 것은 '반야바라밀다'에 의지하기 때문이다. 모든 부처님은 반야바라밀다에 의지하여 깨달음을 성취하였기 때문에 '반야바라밀다'를 '모든 부처님의 어머니(七佛之母)'라고 하는 것이다.

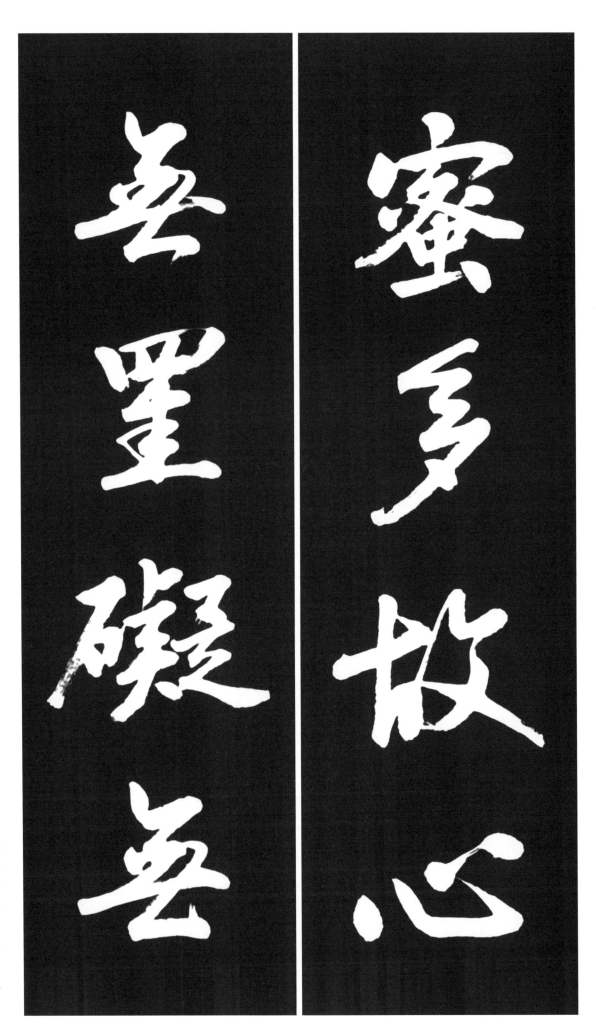

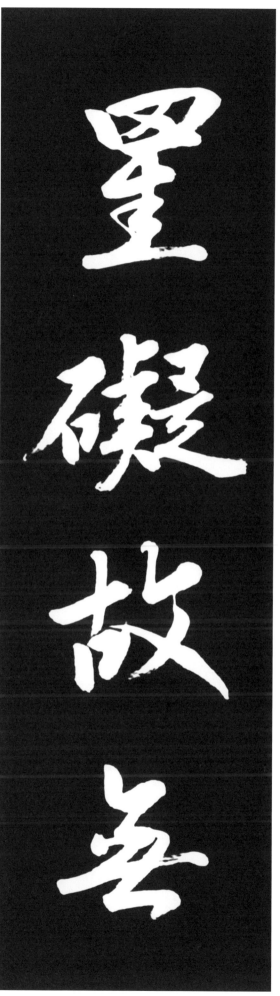

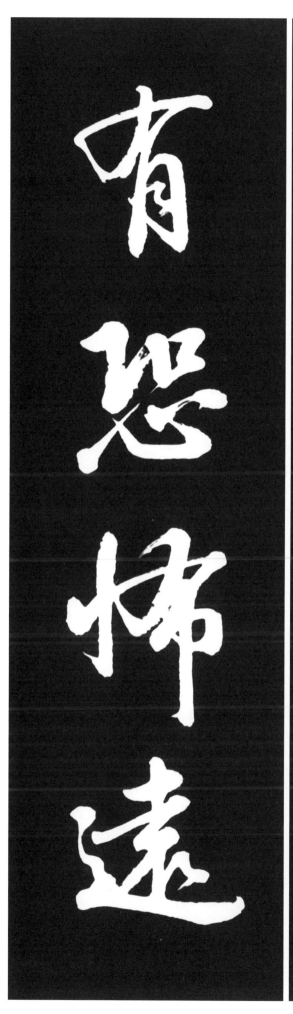

罣 걸 괘(가)
礙 걸릴 애
故 옛 고
無 없을 무

有 있을 유
恐 두려울 공
怖 두려워할 포
遠 멀 원

心無罣礙 無罣礙故
無有恐怖
空은 아무것에도 집착
하지 않는 것이며 아무
것에도 머물지 않는 것이
다. 이 空을 체득하
는 지혜를 알게 되면
마음에 罣礙가 없어진
다. 마음에 아무 걸림
이 없으므로 일체의 두
려움 또한 있을 수 없
다. 罣礙(장애, 걸림)란
중생들이 일으키는 번
뇌망상을 가리키는 말
이다. 마음에 걸림이
없으면 어떤 것도 두려
워 할 이유가 없다. 두
려움은 소유하려는 집
착에서 온다. 소유한
것을 잃어버릴 것 같은
위험에 처하면 두려움
이 생긴다. 소유에 대
한 집착이 강할수록 두
려움이 생기고 고통이
생긴다. 空의 이치를
깨달은 사람은 소유욕
이 없어 걸림이 없고
두려움이 없는 것이다.

29

떼놓을 **리** 離
거꾸로 **전** 顚
거꾸로 **도** 倒
꿈 **몽** 夢

생각 **상** 想
궁구할 **구** 究
다할 **경** 竟
개흙 **열** 涅

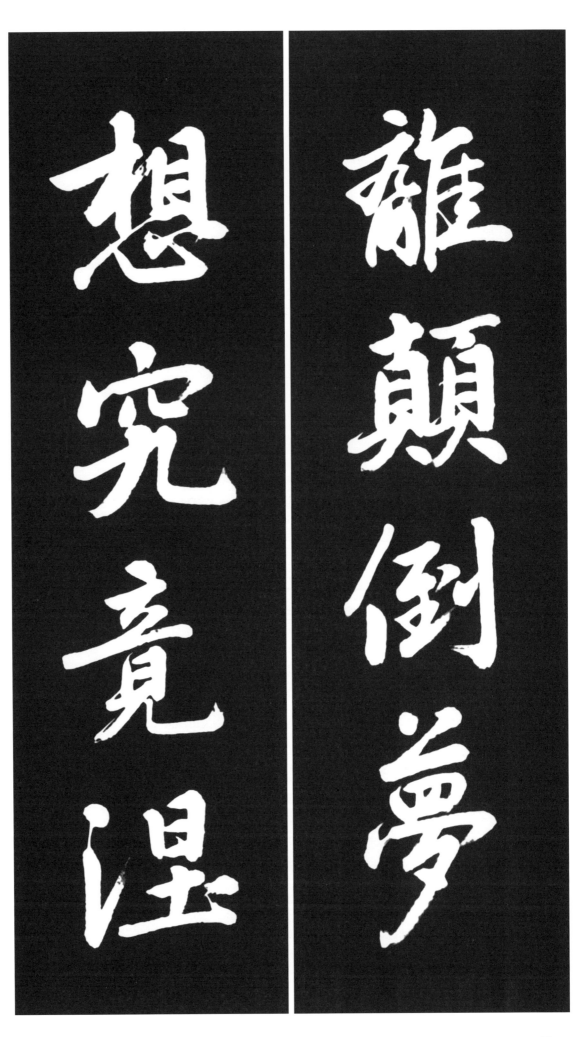

遠離顚倒夢想 究竟涅槃

실체가 없는 사물의 모습을 보고 실체가 있는 것으로 오인하는 꿈같은 생각을 멀리 떠나 涅槃을 究竟하라는 의미이다. 현상계의 물질로부터 멀리 떠나 대생명계에서 인간세계를 바라볼 때 얼마나 부질없는 일들이 충만한가. 마치 꿈 속을 헤매는 것과 다를 바 없다.

涅槃(nirvana)의 뜻은 깨달음이다. 본래 의미는 '불(vana)을 끄다(nir)'인데 불교에서는 寂滅, 滅度 등으로 번역하며 모든 번뇌와 전도가 없어지고 기쁨에 넘친 조용한 경지가 전개되는 것을 말한다. '열반을 구경한다'는 의미는 이 열반을 내 것으로 하는 것을 말한다.

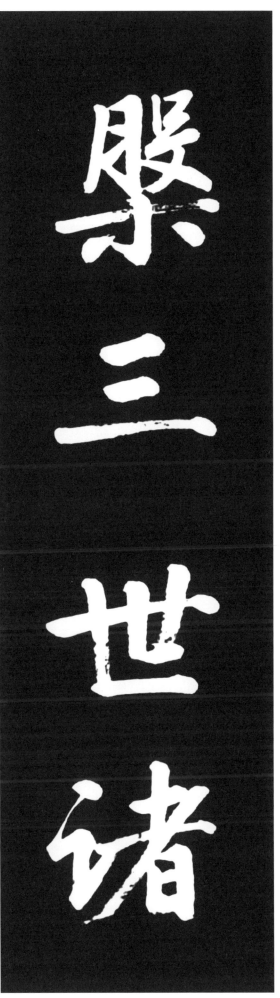

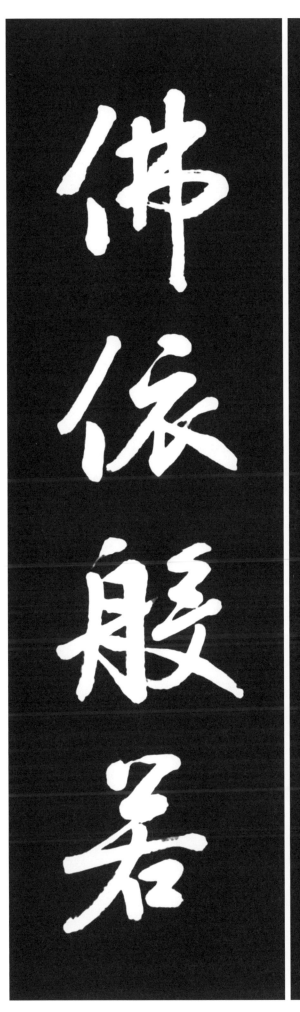

槃 쟁반 **반**
三 석 **삼**
世 세상 **세**
諸 모든 **제**

佛 부처 **불**
依 의지할 **의**
般 반야 **반**
若 반야 **야**

三世諸佛 依般若波
羅蜜多故

三世란 과거, 현재, 미
래이며 삼세제불은 삼
세에 걸쳐 존재하는
일체의 부처님을 말한
다. 대승불교에서는
十方三世에 부처님이
계신다고 한다. 이것
은 三世에 많은 부처
님이 계신다는 것을
말하기도 하지만 三世
를 통하여 영원한 진
리가 존재한다는 것을
말하기도 한다. '삼세
제불도 반야바라밀다
에 의지하여'라는 것
은 부처를 낳는 모태
가 반야이므로 반야의
지혜가 없으면 부처라
고 말할 수 없다는 것
을 말한다. 三世의 모
든 부처님은 반야의
지혜를 갈고 닦아 일
체가 空임을 체득함으
로써 중생의 모든 고
뇌를 구제할 수 있게
되는 것이다.

파도 **파**(바) 波
그물 **라** 羅
꿀 **밀** 蜜
많을 **다** 多

옛 **고** 故
얻을 **득** 得
언덕 **아** 阿
김맬 **누**(뇩) 耨

得阿耨多羅三藐三
菩提
아뇩다라삼먁삼보리
는 범어를 그대로 옮
긴 것으로 아뇩다라
(anuttara)는 더 이상
위가 없는 無上, 삼먁
은 올바르다는 뜻으로
正, 삼보리는 완전히
깨닫는다는 等覺의 뜻
으로 전체 의미는 '無
上正等覺'이 된다. 무
상정등각은 無上의 바
른 깨달음이다. 이 깨
달음은 순간적인 깨달
음이 아닌 영속적인
깨달음이어야 하고 보
편적인 깨달음이어야
한다.
부처님은 생사에 머
무르지 않고 열반에
도 머무르지 않는 어

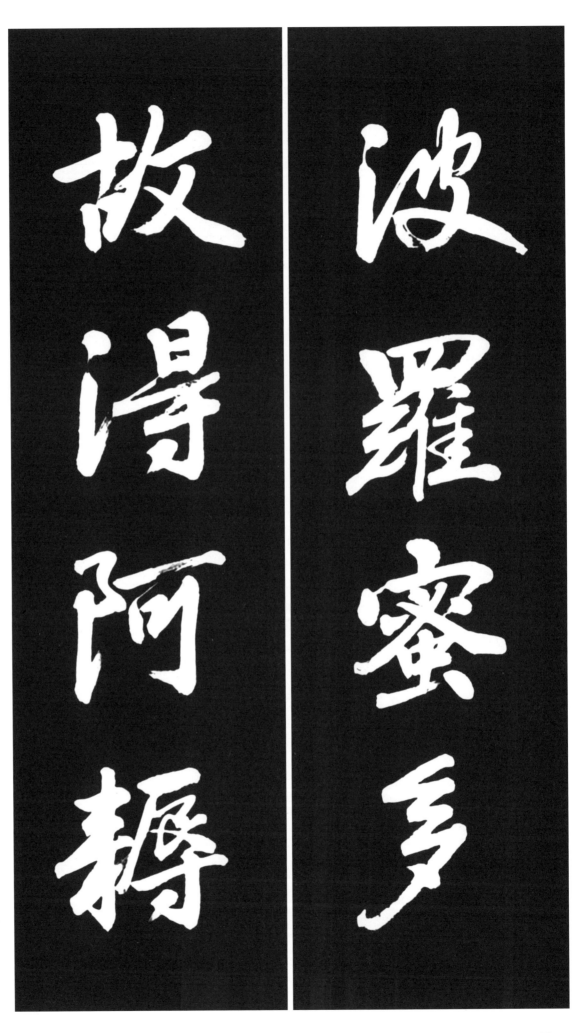

32

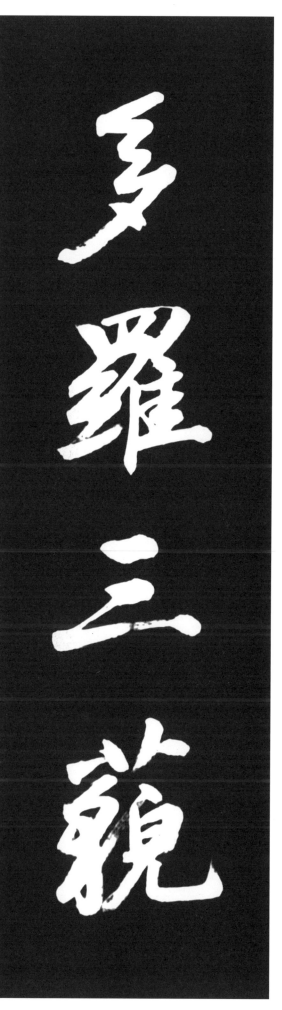

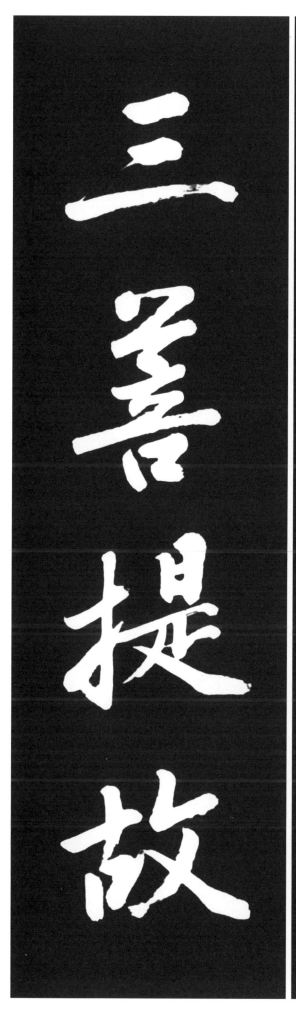

多 많을 **다**
羅 그물 **라**
三 석 **삼**
藐 아득할 **막(먁)**

三 석 **삼**
菩 보살 **보**
提 끌 **제(리)**
故 옛 **고**

디서나 이상을 현실
화시키려는 부단한
정진을 거듭한다. 우
리 마음 속의 본성은
청정하며 그것이 열
반의 當體이다.

'김멜 누'(耨)는 심경
에서는 '뇩'으로 읽으
며 '멀 막'(藐)은 '먁'
으로 읽는다. 이끌 제
(提)는 끌어 당기다의
뜻인데 심경에서는 보
제라고 읽지 않고 보
리라고 읽으며 진리를
깨달아 정각을 얻음을
의미한다. 아뇩다라삼
먁삼보리는 깨달음의
절정을 나타낸 말로서
더 없이 높고 충만한
깨달음을 뜻한다.

知 지 알
般 반 반야
若 야 반야
波 파(바) 파도

羅 라 그물
蜜 밀 꿀
多 다 많을
是 시 이

是大神呪 是大明呪
是無上呪 是無等等呪
呪는 呪術을 말하는
것이 아니라 眞言을
말하며 범어로 만트라
(mantra)인데 깨닫도
록 한다는 의미이며
반야심경에는 네 종의
呪가 나온다.
大神呪는 원어 大呪에
神을 첨가한 것이며
반야바라밀다가 크게
신묘한 주문이라는 것
은 결국 아뇩다라삼먁
삼보리를 얻게 하기
때문이다. 언제 어디
서나 막힘이 없으니
신령하다고 한다.
大明呪는 반야의 혜광
이 無知(無明)을 비추
어 없앤다는 의미에서
붙여졌다. 즉 무명중
생의 어두움을 밝혀주
는 것이 바로 반야바
라밀다인 것이다. 늘
분명하여 알거나 모르
는 장애에 걸리지 않
으니 밝은 것이다.

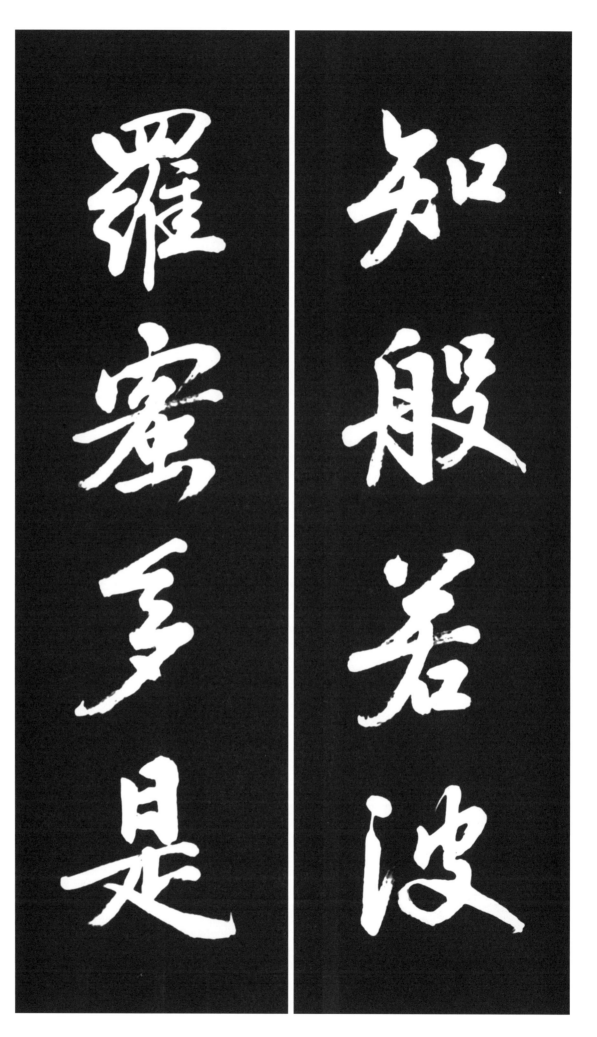

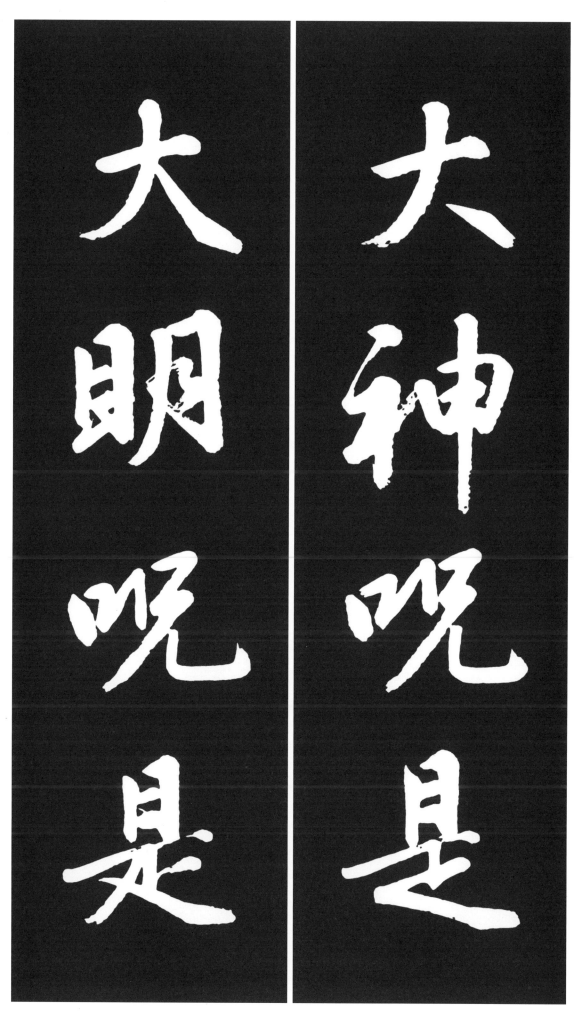

大 큰 **대**
神 귀신 **신**
呪 빌 **주**
是 이 **시**

大 큰 **대**
明 밝을 **명**
呪 빌 **주**
是 이 **시**

無上呪는 반야의 위덕
을 다른 어떤 것과도
비교될 수 없다는 데
에서 붙여진 것이다.
깨달음의 눈으로 온
세상을 두루 비추어
보는 더할 것이 없는
최상의 주문이다. 그
위도 없고 그 아래도
없이 오로지 홀로이니
위 없는 것이다.
無等等呪는 더 이상
비교할 것이 없다는
것이다. 모든 부처님
이 깨달으신 지혜는
차이가 없이 평등하다
는 주문이다. 위도 없
고 아래도 없고 하나
도 아니고 둘도 아니
며 아는 것도 아니고
모르는 것도 아니니
둘이 없는 것이다.

無上呪是

없을 무 無
윗 상 上
빌 주 呪
이 시 是

없을 무 無
무리 등 等
무리 등 等
빌 주 呪

能除一切苦
眞言(呪)의 본체는 진실하고 헛되지 않으며 현실을 떠난 진리가 아니고 현실 속의 진리인 것이다. 이 진실의 작용이 진실이 아닌 것이 초래하는 일체의 고통을 제거하게 되며 능제일체고가 그 진실의 작용이다.
인간의 고통은 탐욕과 집착으로부터 온다. 모든 것이 실체가 없어서 나타났다가 무상하게 사라지는 空의 이치를 깨달으면 집착에서 벗어날 수 있는데 반야지혜가 바로 집착을 버리는 지혜인 것이다.

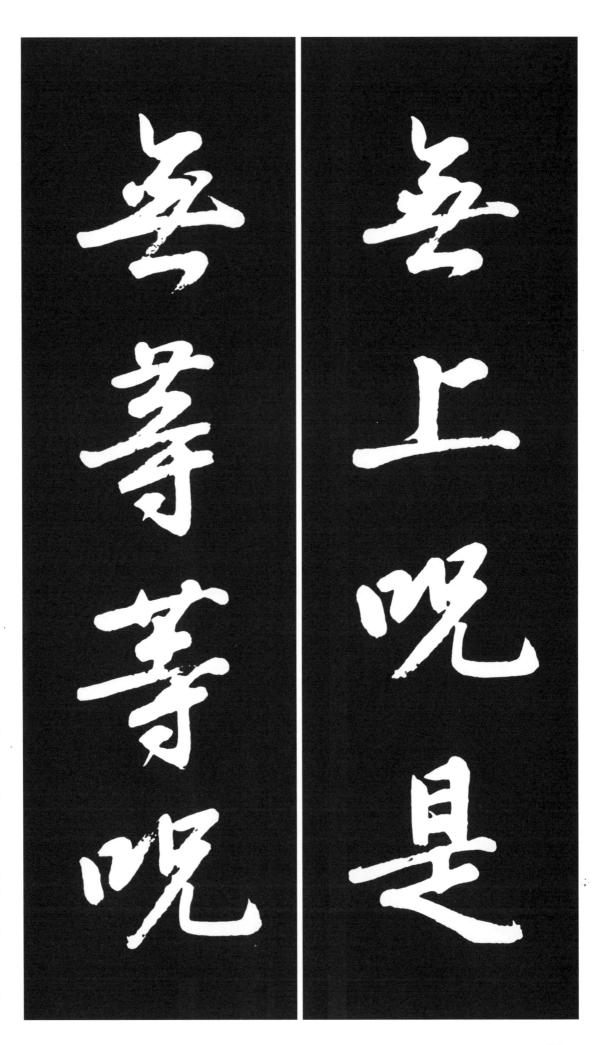

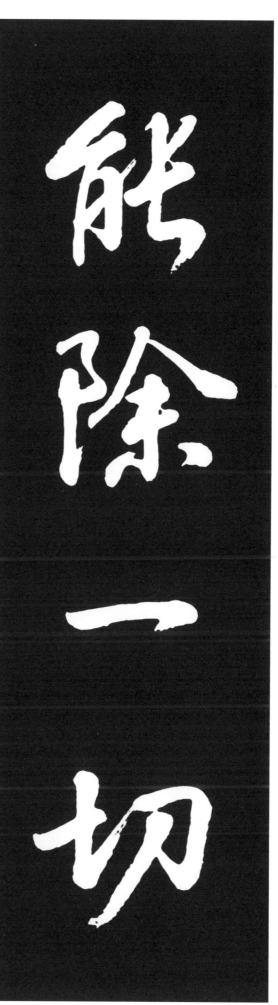

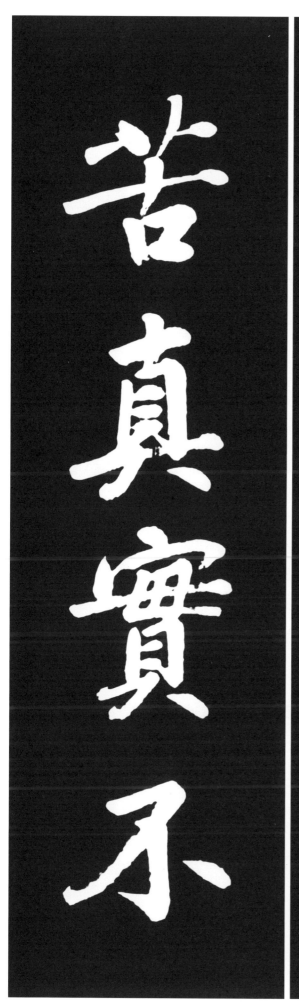

能 능할 **능**
除 없앨 **제**
一 한 **일**
切 모두 **체**

苦 괴로울 **고**
眞 참 **진**
實 열매 **실**
不 아니 **불**

眞實不虛
불교의 목표는 모든 공으로부터 벗어나는 해탈(행복, 해방, 열반)이다. 뭔가 있으면 그건 고통이 되고 가로막히게 되고 집착이 되며 망상이 되는 것이다. 모든 고통을 없애며 진실하여 헛되지 않다는 말은 오직 진실한 것은 있는 것도 아니고 없는 것도 아닌 하나이다. 상대적인 것은 진실하지 않으며 상대가 없기 때문에 '不二'가 되는 것이다. 있느냐 없느냐, 안이냐 밖이냐 이런 것은 둘이고 상대적인 말이다.
'진실하여 헛되지 않다'는 말은 상대적이지 않아서 언제나 하나인 것이다.

허 虛 빌
고 故 옛
설 說 말씀
반 般 반야

야 若 반야
파(바) 波 파도
라 羅 그물
밀 蜜 꿀

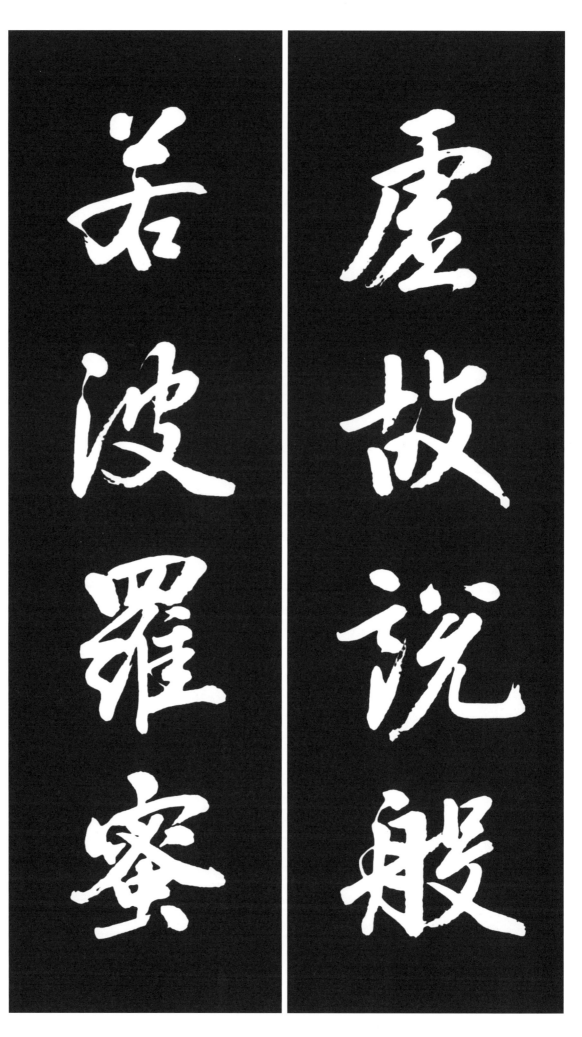

故說般若波羅蜜多呪
무한대의 지혜로 괴로움이 없는 저 언덕(피안)을 건너가는 주문을 말하겠다는 뜻이다. 반야바라밀다주는 모든 주문 가운데 가장 큰 주문이며 능히 禪定과 佛道, 涅槃에 대한 집착마저도 멸할 수 있는 주문이다. 탐욕과 분노 등으로 말미암아 생기는 병폐를 멸하고 텅 비어 아무 것도 얻을 것이 없는 반야의 도리를 주문으로 말한다.

揭諦揭諦
'아제아제 바라아제 바라승아제 모지사바하'는 반야심경을 모두 요약하여 마지막을 마무리짓는다. 이 주문은 고래로부터 범어 원음으로 읽어왔는데 그것은 다양하고 깊은 뜻을 적당한 말로 옮기기가 어렵기도 하지만 원음의 신비를 남겨두고자 한 것이다.

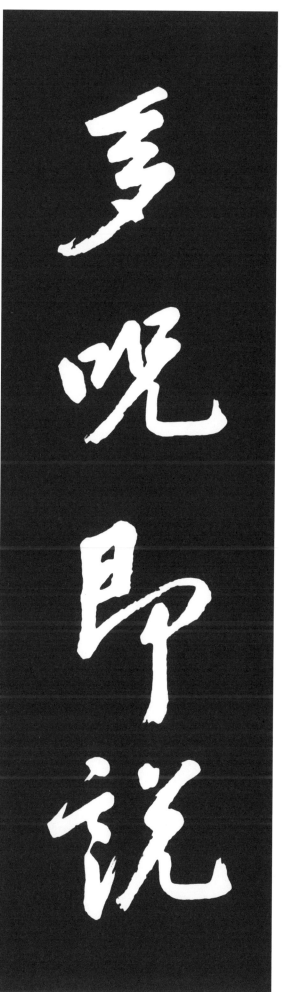

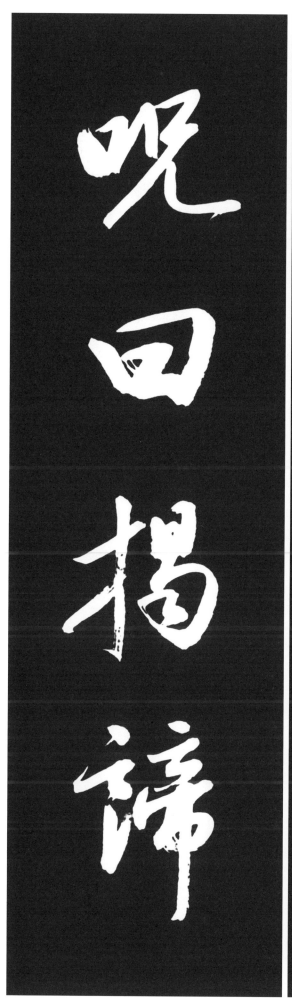

多 많을 **다**
呪 빌 **주**
卽 곧 **즉**
說 말씀 **설**

呪 빌 **주**
曰 가로 **왈**
揭 걸 **게 (아)**
諦 살필 **체 (제)**

아제는 '가자'의 뜻이고 바라아제는 '집착을 버리고 피안의 세계로 가자'의 뜻이며 그 다음은 '우리 함께 피안의 세계로 온전히 가자 깨달음이여 영원하여라'이다. 범어 원문은 '가테 가테 파라가테 파라삼가테 보디 스바하' (gate gate paragate parasamgate bodhi svaha)이다.

波羅揭諦
'揭'자는 걸 게, '諦'는 살필 체인데 심경에서는 '진리 제'로 읽는다. '揭諦'(게제)를 반야심경에서는 '아제'로 읽는다. '바라'는 '바라밀'의 줄임말로 피안 즉 '저 언덕'의 의미이다. 呪文은 모든 공덕을 다 지니고 있다는 뜻으로 악한 법을 막아내고 선한 법을 지켜준다는 뜻이다.

걸 **게**(아) 揭
살필 **체**(제) 諦
파도 **파**(바) 波
그물 **라** 羅

걸 **게**(아) 揭
살필 **체**(제) 諦
파도 **파**(바) 波
그물 **라** 羅

波羅僧揭諦
揭諦(gate)는 가다의
뜻 인데 '가세 가세'라
고 옮길수 있다. 波羅
揭諦(paragate)는 '피
안으로 가다'의 뜻인
데 반야심경 도입부의
'도일체고액'과 후반
부 '능제일체고'의 상
태라고 할 수 있다. 바
라승아제.(parasam
gate)는 '피안으로 온
전히 가는 이여'라고
옮길 수 있다.

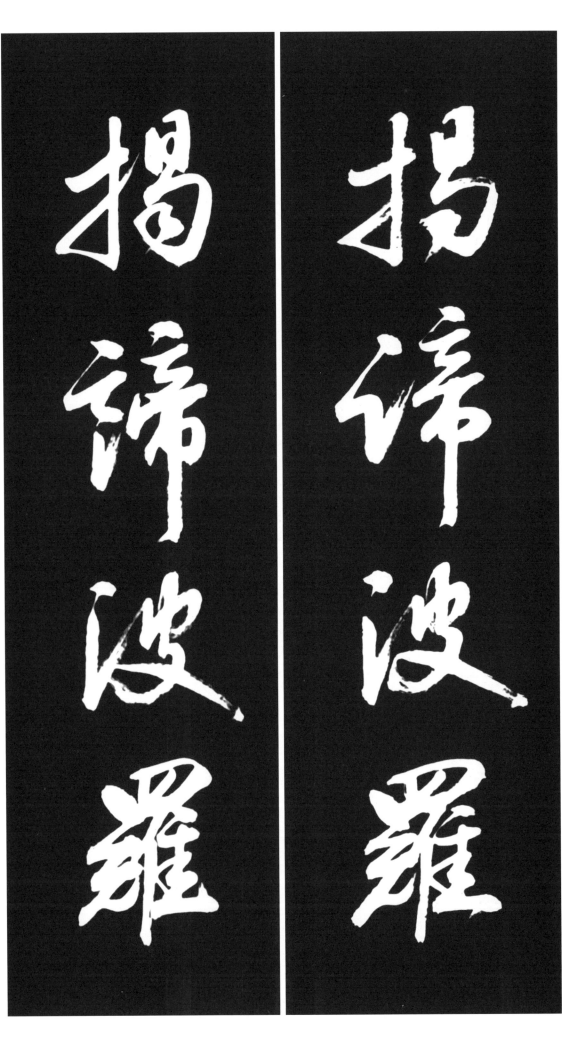

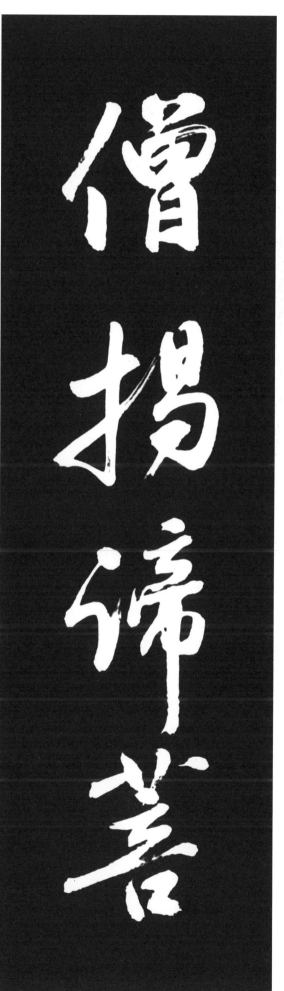

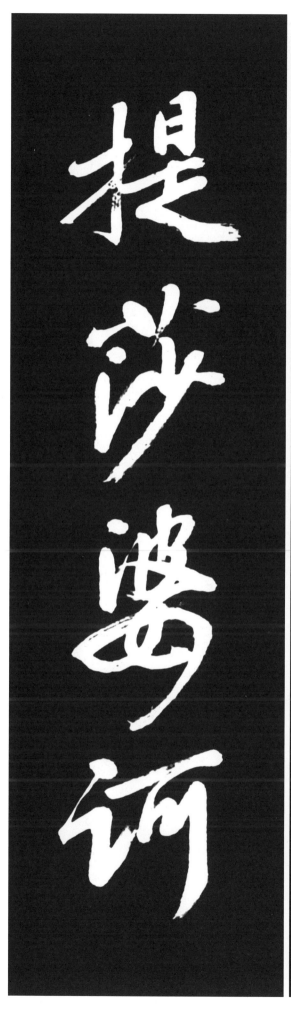

僧 중 **승**
揭 걸 **게 (아)**
諦 살필 **체 (제)**
菩 보살 **보 (모)**

提 끌 **제 (지)**
莎 사초 **사**
婆 할미 **파 (바)**
訶 꾸짖을 **가 (하)**

菩提莎婆訶
범어의 보디(bodhi)는 음역하면 '보리'이다. '보제'라고 읽지 않고 '보리'라고 읽는다. 반야심경에서는 '보리' 또는 '보제'의 음이 신체부위의 이름과 유사하여 상스러운 이미지를 준다하여 전통적으로 '모지'라고 발음하고 있다. 모지는 부처님이 이룬 정각의 지혜를 얻기 위하여 닦는 道를 의미한다.
스바하(svaha)는 '사파가'(莎婆訶)로 음역한 것인데 우리나라에서는 '사바하'로 읽으며 '영원하여라', '행복할지어다' 라고 할 수 있는 축원의 말이다.

佛紀二千五百六十年丙申春

佛紀二千五百六十年　丙申春

柏山　吳東燮　拜手謹書

般若波羅蜜多心経

摩訶般若波羅蜜多心経觀自在菩薩行深般若波羅蜜多時照見五蘊皆空度一切苦厄舍利子色不異空空不異色色即是空空即是色受想行識亦復如是舍利子是諸法空相

35×137cm×8幅

不生不滅不垢不淨不增不減

是故空中無色無受想行識無

眼耳鼻舌身意無色聲香味觸

法無眼界乃至無意識界無無

明亦無無明盡乃至無老死亦

無老死盡無苦集滅道無智亦

無得以無所得故菩提薩埵依

般若波羅蜜多故心無罣礙無

罣礙故無有恐怖遠離顛倒夢

想究竟涅槃三世諸佛依般若

波羅蜜多故得阿耨多羅三藐

三菩提故知般若波羅蜜多是

大神咒是大明咒是無上咒是

無等等咒能除一切苦真實不

虛故說般若波羅蜜多咒即說

咒曰揭諦揭諦波羅揭諦波羅

僧揭諦菩提薩婆訶

佛紀二千五百六十年丙申春柏山吳東愛抄于謹書

如如不動 여여부동

般若波羅蜜多心經

8 草書體

柏山 吳東燮
Baeksan Oh Dong-Soub

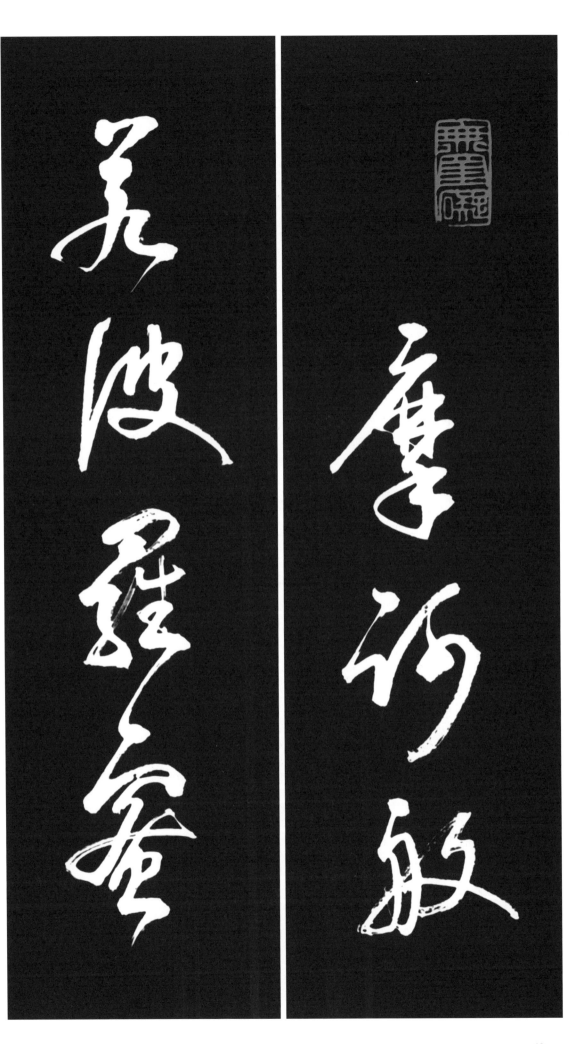

갈 **마** 摩
꾸짖을 **가(하)** 訶
반야 **반** 般

반야 **야** 若
파도 **파(바)** 波
그물 **라** 羅
꿀 **밀** 蜜

摩訶
마하는 '위대하다',
'크다'라는 의미를 가
지고 있으며 범어 maha
(마하)의 음역으로 마
가라고 읽지 않고 마
하라고 읽는다.

般若
범어의 prajna(프라즈
냐)의 音譯으로 반약
이라 읽지않고 반야라
고 읽는다. 통상 지혜
라고 해석하지만 무한
한 최상의 지혜를 의
미한다.

波羅蜜多
범어 parammita(파라
미타)의 音譯으로 바
라밀다라고 읽으며 완
성한다는 의미를 가지
고 있고 열반의 경지
를 말한다. 괴로움이
없는 이상세계인 피안
에 건너간다는 뜻이
다. 마하반야바라밀다
는 '큰 지혜로 열반에
도달한다.' 라는 뜻을
가지고 있다.

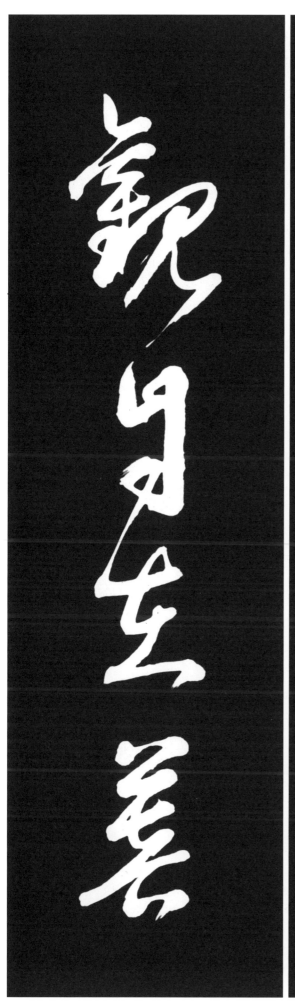

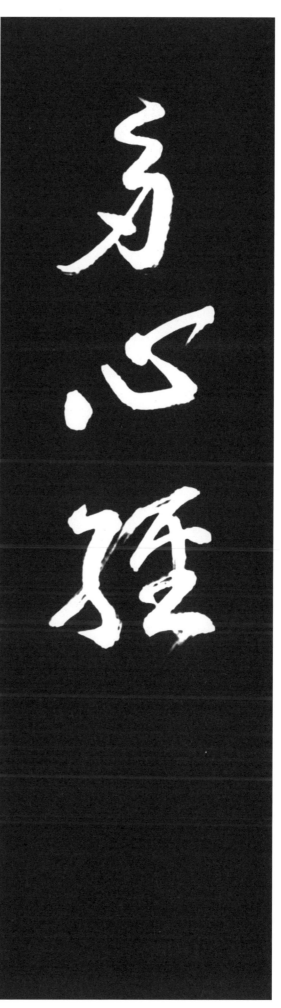

多 많을 **다**
心 마음 **심**
經 글 **경**

觀 볼 **관**
自 스스로 **자**
在 있을 **재**
菩 보살 **보**

心經
心은 감정을 나타내는
心이 아니라 핵심, 정
수를 의미하며 經은
경전, 성전을 의미한
다. 중요한 경전임을
강조하기 위하여 心經
이라고 부른다.

觀自在菩薩
관자재는 범어 아발로
키테(avalokita 본다,
관찰한다)와 이슈와라
(esvara 소유자, 자유
롭게 존재한다)의 합
성어로서 관자재는 전
지전능하며 자유자재
로 관찰할 수 있다는
뜻이다.
보살은 범어 보디사트
바(bodisattva)의 음역
으로 보디는 깨달음,
사트바는 중생을 뜻하
며 이 보살이라는 호
칭은 깨달음을 구하는
사람으로 불도 수행자
는 모두 보살이라고
부른다.
관찰을 자유자재로 할
수 있는 수행의 인격
화가 관자재보살이다.

보살 **살** 薩
갈 **행** 行
깊을 **심** 深
반야 **반** 般

반야 **야** 若
파도 **파(바)** 波
그물 **라** 羅
꿀 **밀** 蜜

行深般若波羅蜜多時
行은 '실천한다'는 뜻
이며 深은 '깊다'는 뜻
으로서 관자재보살이
空의 참된 의미를 관
찰한 깊은 지혜를 표
현한 것이다. 반야바
라밀다는 앞서 서술한
대로 지혜의 완성이라
는 뜻이다. 육바라밀
중에서 지혜의 바라밀
을 반야바라밀이라고
하며 禪定을 통하여
얻어진 깨달음의 지혜
를 뜻한다. 이 반야 지
혜는 空의 이치를 깨
달았을 때 나타나는
분별과 시비 차별을
떠난 지혜인 것이다.
時는 시간을 의미하는
것이 아니라 深般若를
행하는 때는 언제 어디
서라도 시간과 공간을
초월하여 영원이라는
의미가 함축되어있다.

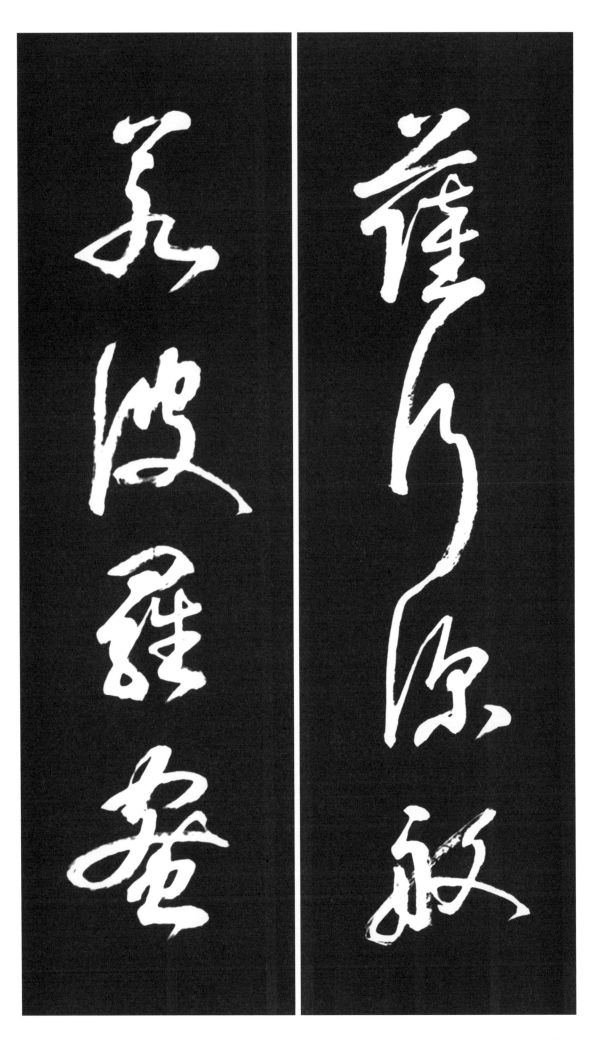

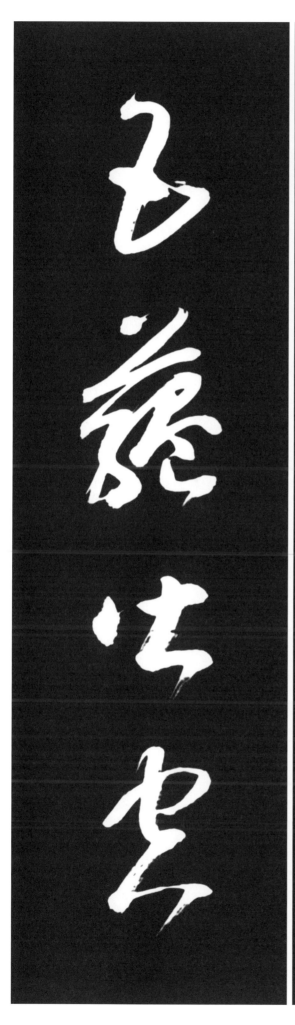

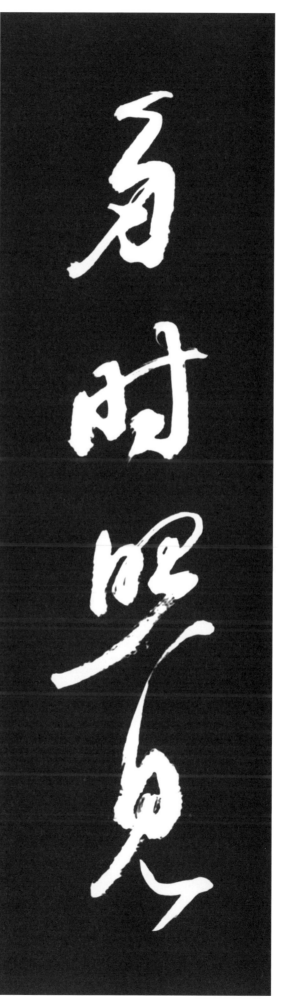

多 많을 **다**
時 때 **시**
照 비칠 **조**
見 볼 **견**

五 다섯 **오**
蘊 쌓을 **온**
皆 다 **개**
空 빌 **공**

照見五蘊皆空
照見은 '비추어보다' 이지만 '깨닫다'와 같은 의미이다. 五蘊은 범어로 판차스칸다 (panca skandha)이며 인간을 구성하는 다섯 가지 집합체로서 色, 受, 想, 行, 識이다. 이 다섯 가지 힘은 태어나서 죽을 때까지 활동을 계속하게 되며 이로 인하여 인간의 지혜도 생기고 활동도 하게 되지만 五蘊은 죽음과 함께 반드시 空으로 귀결되고 만다.
空은 모든 존재가 인연화합의 소산물로서 자신의 고유한 본체가 없다는 뜻이며 인연에 따라 일정기간 잠시 현상세계에 나타나 있는 가상에 불과한 것이다. '조견오온개공 도일체고액'은 우리의 몸과 마음이 실체가 없는 空임을 알게 되면 모든 고통으로부터 벗어난다는 뜻이다.

법도 **도** 度
한 **일** 一
모두 **체** 切
괴로울 **고** 苦

재안 **액** 厄
집 **사** 舍
날카로울 **리** 利
아들 **자** 子

度一切苦厄
度는 '건너가다', '피
안에 도달하다'는 의
미로 구제의 뜻을 가지
고 있다. 반야심경에서
는 '온갖 괴로움'의 뜻
으로 쓰이기 때문에 일
체라고 읽는다.
고액은 괴로움과 재앙
을 말하며 이 고액의
재앙에서 부처님의 낙
토로 건너가는 것, 열
반의 세계로 중생을
구제하는 것이 관자재
보살이 說하고자 하는
심경의 목적임이 명시
되어 있다.

舍利子
범어로 Saraputra(사
라푸트라)이며 사리불
이라 음역하여 부른
다. 갖가지 지식과 통
찰력이 뛰어나고 교단
의 통솔에도 뛰어난
능력을 발휘하였으며,
부처님의 설법대상자
가 되었다.

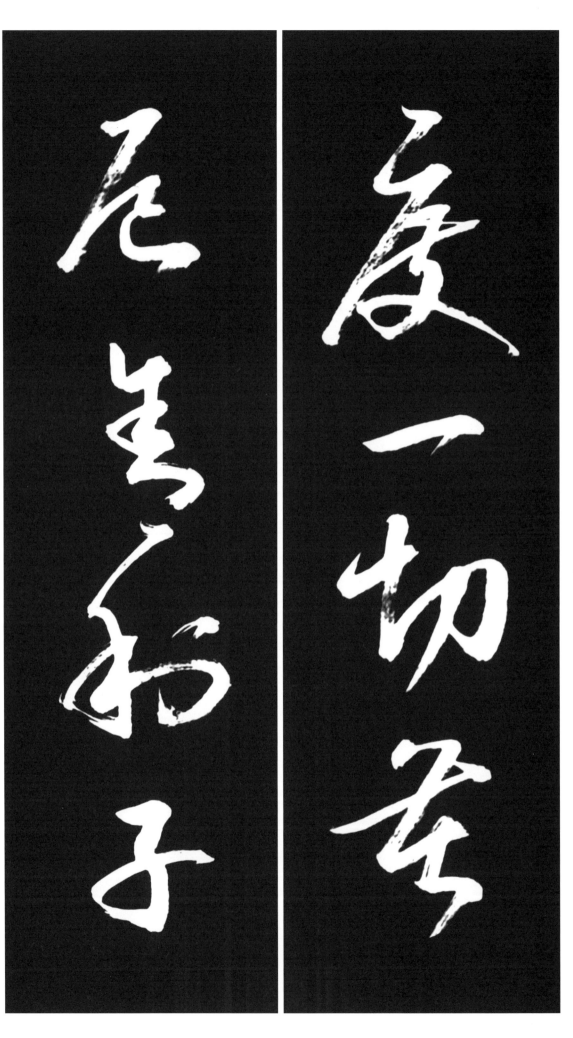

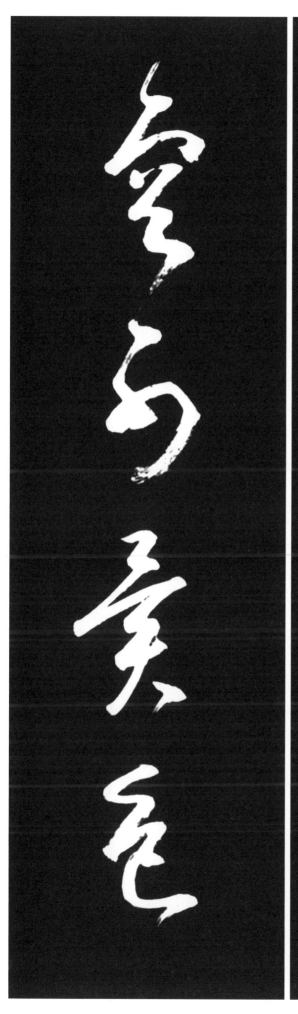

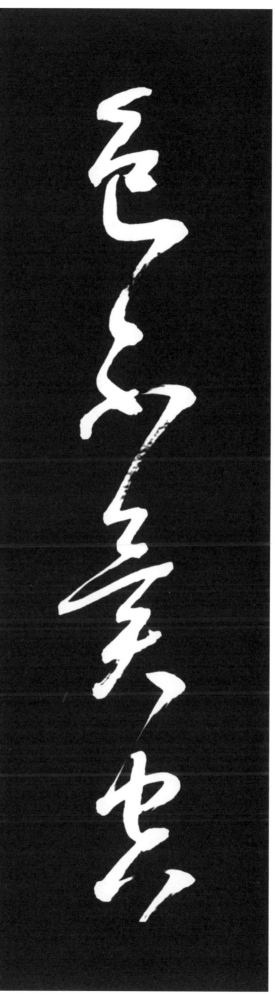

色 빛 색
不 아니 불
異 다를 이
空 빌 공

空 빌 공
不 아니 불
異 다를 이
色 빛 색

色不異空 空不異色
色卽是空 空卽是色
色은 범어 루파(rupa)
의 의역으로 물질적
형체, 육체를 의미하
며 色은 빛깔을 가진
모든 물질, 형상을 말
한다. 모든 물질적 현
상은 반드시 因과 緣
의 결합으로 형성되며
영원한 불변의 실체는
없다. 모든 존재는 因
緣이 다하면 생로병사
라는 無常을 거쳐서
空의 상태로 돌아가므
로 色의 본질은 空이
되는 것이다.
空은 범어 수니어(sun
ya)이며 아무 것도 없
는 상태인 空虛, 空無
를 의미한다. 물질적
존재는 서로의 관계
(인연)를 유지하면서
변화해 가므로 현상으
로서는 존재하지만 자
신의 고유한 성질이
없으므로 실체로서는
존재하지 않는다. 이
것이 空이다.

빛 색 色
곧 즉 卽
이 시 是
빌 공 空

빌 공 空
곧 즉 卽
이 시 是
빛 색 色

受想行識 亦復如是
受는 범어 베다나(ven
ada)의 의역으로 외부
의 대상을 보고 느끼
는 심리적 상태의 감
수작용, 감각작용을
의미한다.
想은 범어 삼나(sam
jna)의 의역으로 모든
것을 알다의 뜻으로
정신적 부분인 외부의
대상에 대하여 느낀
바를 마음속으로 생각
하는 지각작용을 의미
한다.
行은 범어 삼스카라
(samskala)의 의역으
로 정신적 작용이 어떤
방향으로 움직이는 의
지를 의미하며 자신의
욕구대로 실행하려는
의지작용을 말한다.
識은 범어 비즈나나
(vijnana)의 의역으로

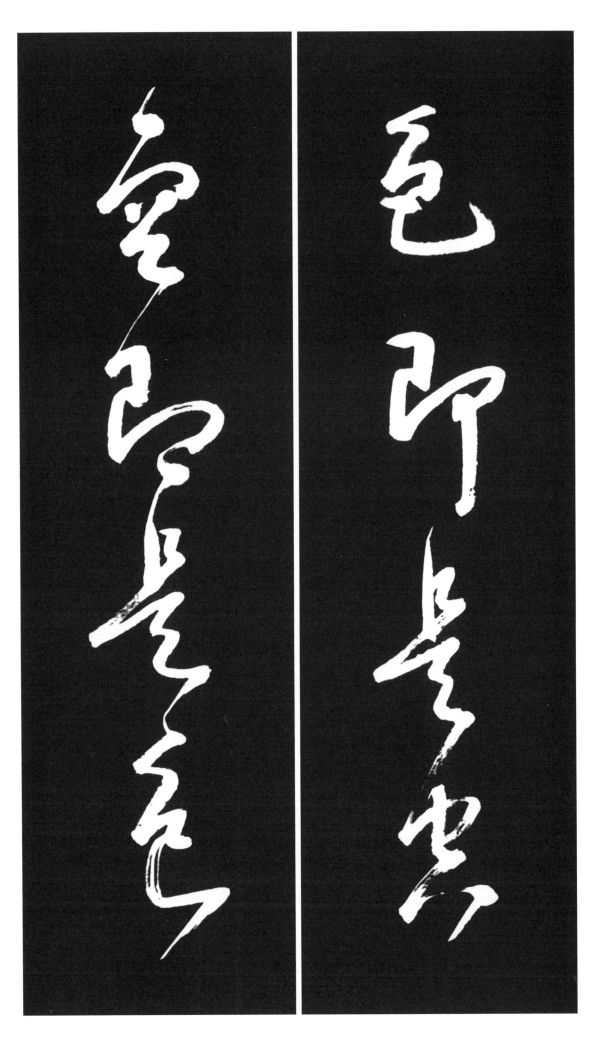

54

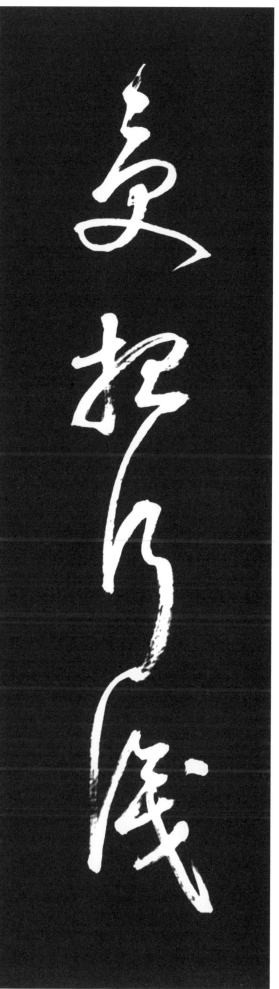

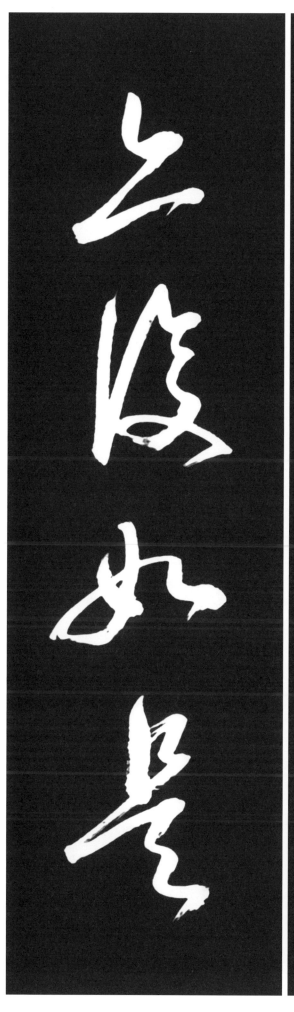

受 받을 **수**
想 생각 **상**
行 갈 **행**
識 알 **식**

亦 또 **역**
復 다시 **부**
如 같을 **여**
是 이 **시**

분별하고 판단하는 의식작용을 의미한다. 대체로 六識(眼, 耳, 鼻, 舌, 身, 意)의 인식작용이 色, 聲, 香, 味, 觸, 法이라는 여섯 가지 대상을 인식하는 작용을 識이라 하며 지식이라고도 할 수 있다.

受想行識은 인간의 정신작용을 나타내며 외부의 대상에 대한 감수작용, 외부 대상에 대하여 생각하는 지각작용, 이것을 자신의 욕구대로 실행하려는 의지작용, 정신작용을 총괄하여 분별 판단하는 의식작용으로 구성되어 있다. 이 수상행식은 空과 다르지 아니하며 空은 수상행식과 다르지 않다는 것이다.

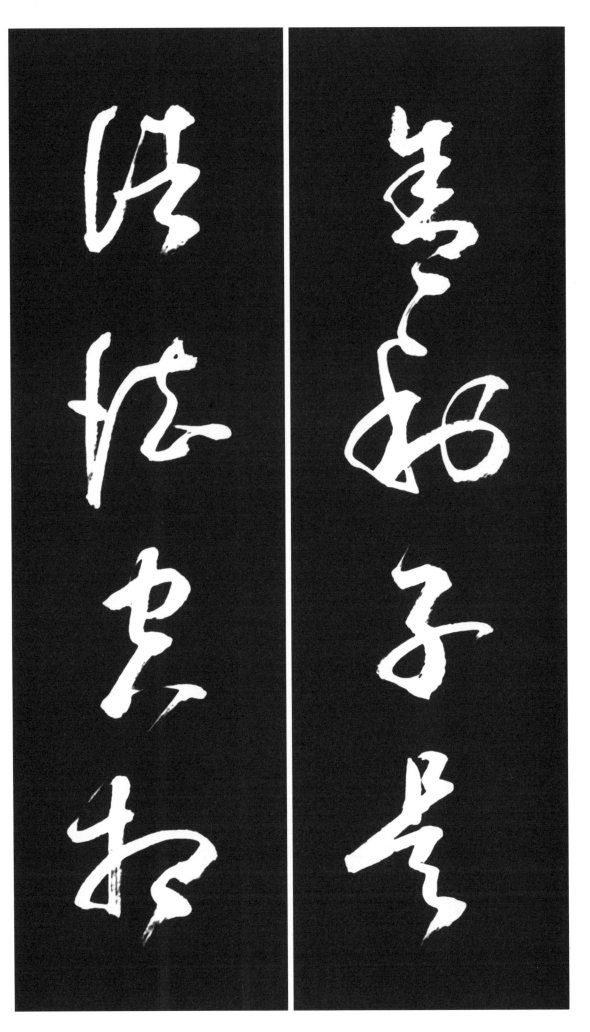

집 **사** 舍
날카로울 **리** 利
아들 **자** 子
이 **시** 是

모든 **제** 諸
법 **법** 法
빌 **공** 空
모양 **상** 相

舍利子 是諸法空相
관자재보살이 사리자
에게 설법하는 형식으
로 보이지만 그렇게
생각하면 안 된다. 관
자재보살도 사리자도
'나'라는 주체로서 생
각하고 읽어야 한다.
法은 범어 다르마(dh
arma)의 의역으로 마
음으로 인식할 수 있
는 현상계의 사물 즉
삼라만상을 의미하며
또 마음이 만들어 낸
관념체계 즉 진리, 가
르침을 의미한다. 空
相은 空한 모양, 空한
상태이며 相은 형상이
있는 사물로서 色과
같은 뜻으로 쓰인다.
모든 제법은 현상체가
되었다가 다시 空으로
사라지며 인연이 연결
되면 空으로부터 다시
현상체가 된다. 그러
므로 空의 이치에서
보면 모든 것이 생겨
나는 것도 없고 사라
지는 것도 없는 것이
다. 즉 삼라만상은 空
相이다.

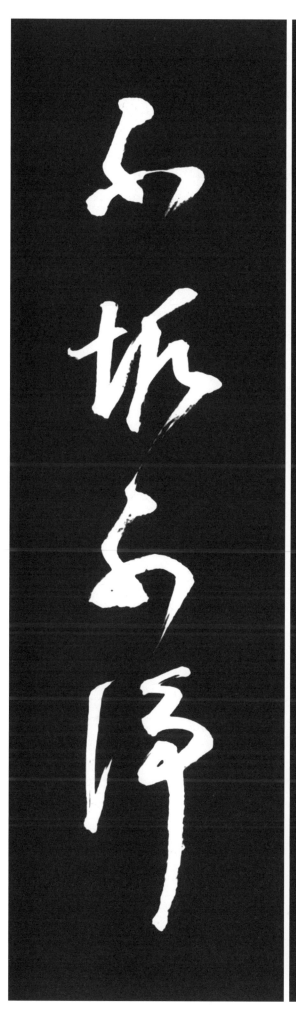

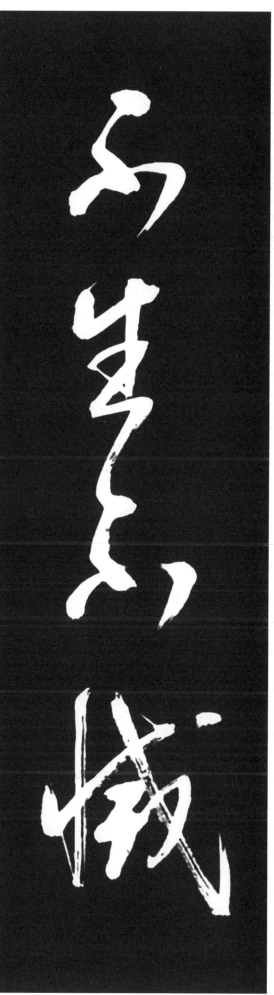

不 아니 불
生 날 생
不 아니 불
滅 멸할 멸

不 아니 불
垢 때 구
不 아니 불
淨 맑을 정

不生不滅 不垢不淨
不增不減

불생불멸이란 존재하는 모든 것은 근원적으로 空한 것이므로 생겨나는 일(生)도, 소멸하는 일(滅)도 없다는 뜻이다. 불구부정 역시 대우주 생명계에는 더러운 사물도 없고 깨끗한 사물도 없으며 다만 그렇게 생각할 따름이다. 부증불감도 현상계의 모습으로 더했다가 줄어들었다 하지만 아예 생기고 소멸하는 법이 없는데 무엇이 불어나고 줄어드는 일이 있겠는가

눈앞에 보이는 생과 멸, 구와 정, 증과 멸은 사실로 존재하지만 여기에 얽매이지 않으면 이것은 존재하지 않는 것과 같은 것이다. 이러한 상태가 '不'이나 '無'라는 말로 표현한 것이 반야심경인 것이다.

아니 불(부) 不
더할 증 增
아니 불 不
덜 감 減

이 시 是
옛 고 故
빌 공 空
가운데 중 中

是故空中無色
이러한 연고로 空 가
운데는 물질이 존재하
지 않는다는 뜻이며
존재하는 것은 무한대
의 空相일 뿐이다. 이
미 설명한 오온개공과
같은 뜻이다. 우리의
몸은 곧 色이며 空의
이치에서 보면 몸은
거품이고 그림자이며
파도와 같은 것이다.
살이나 뼈를 분해하면
그 중에 진정한 '나'라
고 할 수 있는 것은 하
나도 없다. '나'가 아
닌 것들이 인연따라
만나서 내 몸을 형성
하고 있는 것이다. 따
라서 空 가운데는 물
질이 없다.

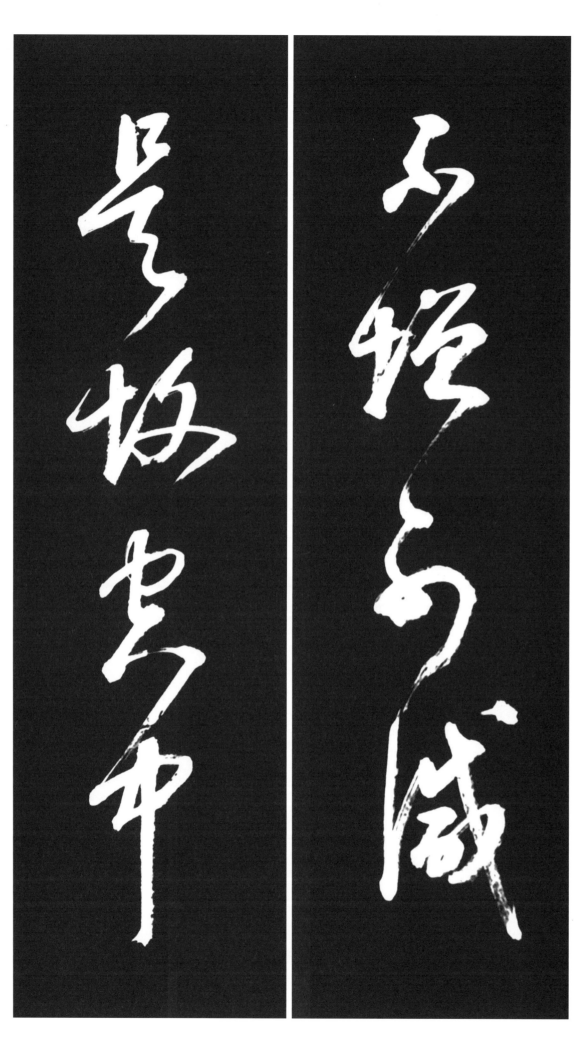

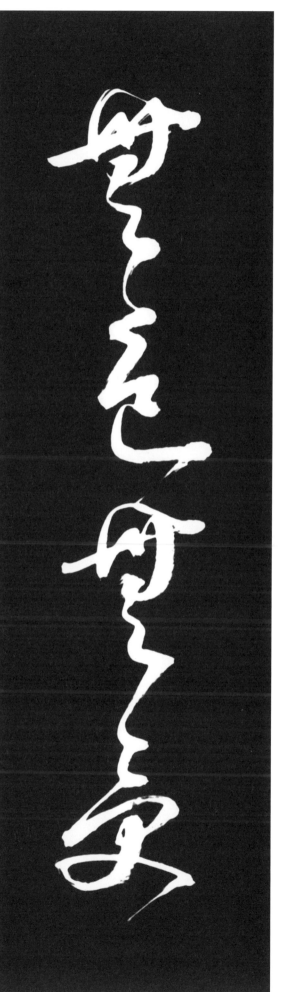

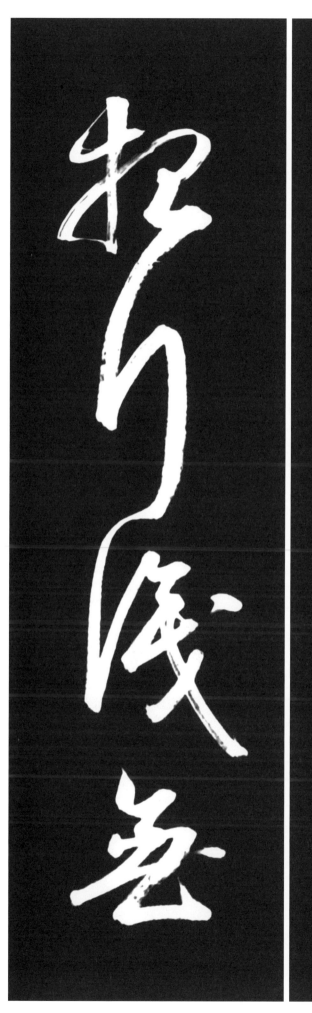

無 없을 **무**
色 빛 **색**
無 없을 **무**
受 받을 **수**

想 생각 **상**
行 갈 **행**
識 알 **식**
無 없을 **무**

無受想行識
오온 가운데 受想行識
은 정신세계를 뜻하며
色이 뜻하는 육체와
정신이 결합할 때 비
로소 완전한 인간이
되는 것이다. 이와 같
이 인간의 몸과 마음
이 분리될 수 있는 것
도 '오온개공'이기 때
문이다. 오온의 空한
모습을 바로 아는 것
이 자신의 본래 모습
을 올바로 인식하는
것이다. 잘못된 業識
으로 몸과 마음이 영
원한 것으로 착각하고
집착하지만 우리의 본
래 모습은 空한 것이
다. 몸(色)도 없고 느낌
(受)도 없고 생각(想)과
의지(行)와 의식(識)도
없는 것이다.

眼耳鼻舌 身意無色

안이비설 신의무색

눈귀코혀 몸뜻없을빛

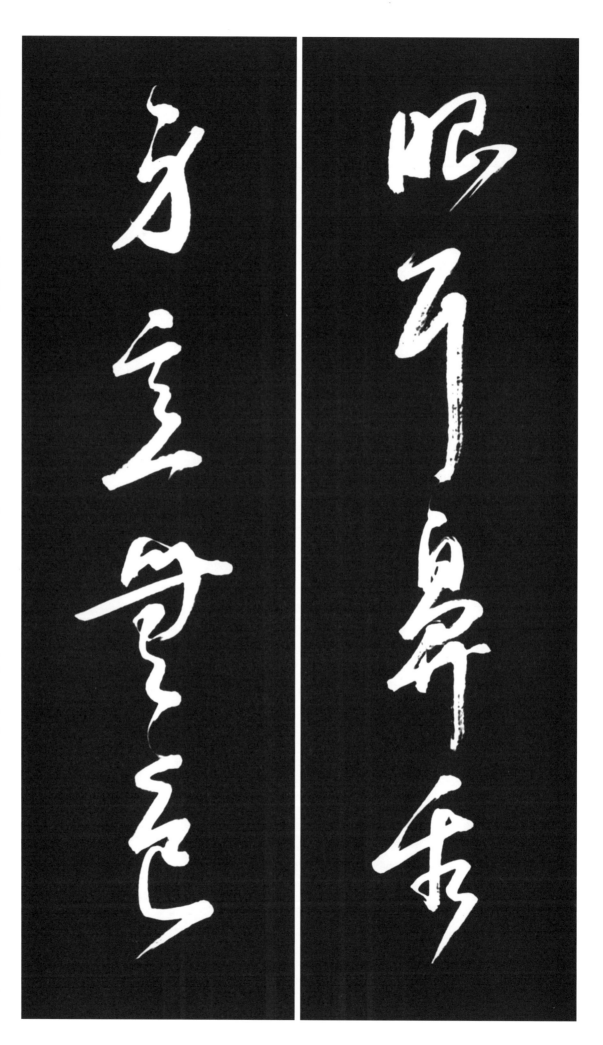

無眼耳鼻舌身意
불교에서는 인간의 여섯 가지 감각기관을 六根이라 하며 이 六根을 통해서 외부의 사물을 인식한다. 인식의 주체가 되는 이 육근은 눈(眼), 귀(耳), 코(鼻), 혀(舌), 몸(身), 뜻(意)을 말한다. 五蘊이 空하므로 감각기관 또한 空한 것이다. 空의 이치에서 볼 때는 눈, 귀, 코, 혀, 몸, 뜻이 없는 것이다.

無色聲香味觸法
불교에서는 六根에 대한 여섯 개의 인식 대상을 六境이라 하는데 이것은 색깔(色), 소리(聲), 냄새(香), 맛(味), 촉감(觸), 법(法)이다. 이 육경을 六塵이라고도 하는데 우리의 깨끗한 마음을 때 묻게 하고 혼돈하게 만든다는 뜻이다.

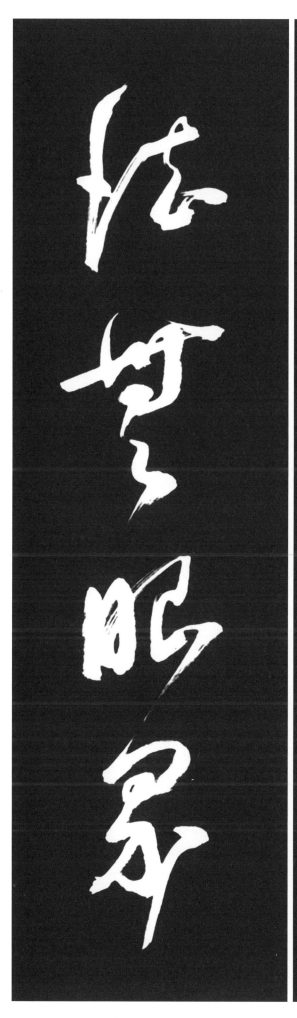

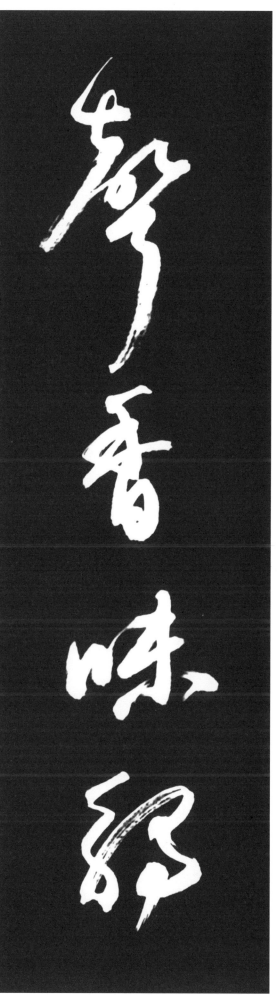

聲 소리 **성**
香 향기 **향**
味 맛 **미**
觸 닿을 **촉**

法 법 **법**
無 없을 **무**
眼 눈 **안**
界 지경 **계**

無眼界
몸과 마음을 구성하고
있는 오온은 자신의
고유한 실체가 없이
온갖 요소들이 인연화
함으로써 잠시 형상을
보이고 정신작용을 이
루고 있을 뿐이다. 따
라서 눈으로 인식되는
세계나 경계는 모두
空한 모습인 것이다.
만물 流轉과 상호 依
存은 인연이라는 모태
에서 태어난 두 개의
원리이다. 이 원리를
깨달으면 국가, 사회,
인류의 은혜를 알게
되고 삶의 존엄성을
느끼게 된다. '나'라
는 존재는 홀로가 아
니라 세상의 모든 상
대관계에 의하여 양육
된다는 것을 알게 되
면 세상에 대한 감사
보은의 마음이 생기게
된다.

乃至 이에 내
至 이를 지
無 없을 무
意 뜻 의
의

識 알 식
界 지경 계
無 없을 무
無 없을 무

乃至無意識界
반야의 空을 이해하고
인연의 원리를 깨닫게
되면 덧없는 인생을
알게 되고 생명의 존
엄을 알게 된다. 꽃의
생명은 꽃이 지기 때
문에 있는 것처럼 인
간도 죽기 때문에 生
의 가치를 가지게 되
는 것이다. 우리의 인
식 작용은 인식의 주
체인 六根(눈, 귀, 코,
혀, 몸, 뜻)과 인식의
대상인 六境(색깔, 소
리, 냄새, 맛, 촉각,
법)이 서로 만나야 눈
의 시각, 귀의 청각,
코의 후각, 혀의 미각,
몸의 촉각, 의식의 식
별 등의 작용이 일어
난다. 반야심경에서는
오온이 空하고 육근이
空하고 육경이 空하여
'눈의 세계도 없으며
의식의 세계까지 없
다.'고 설하고 있다.

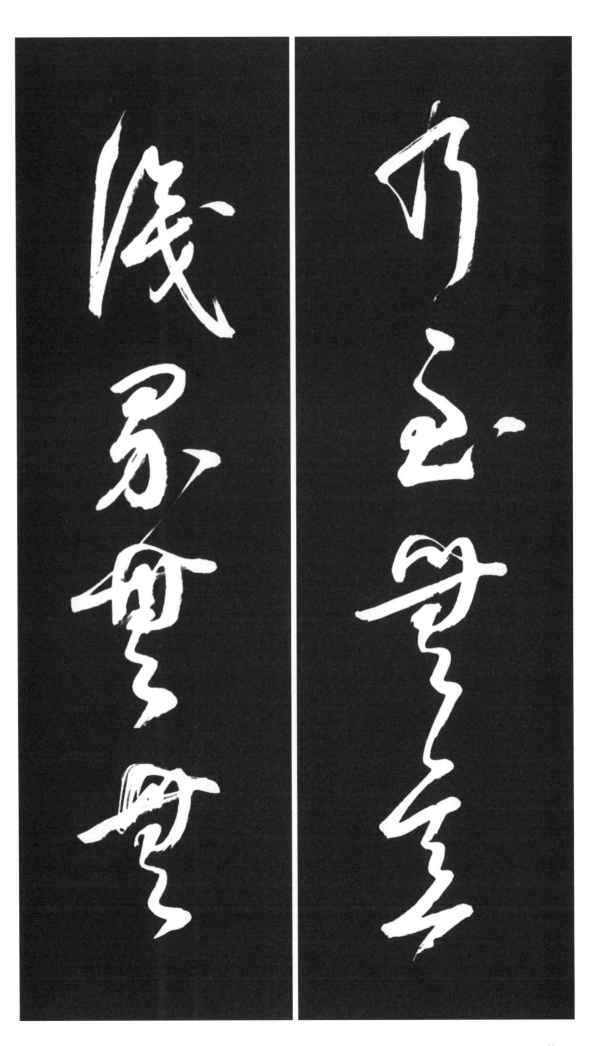

62

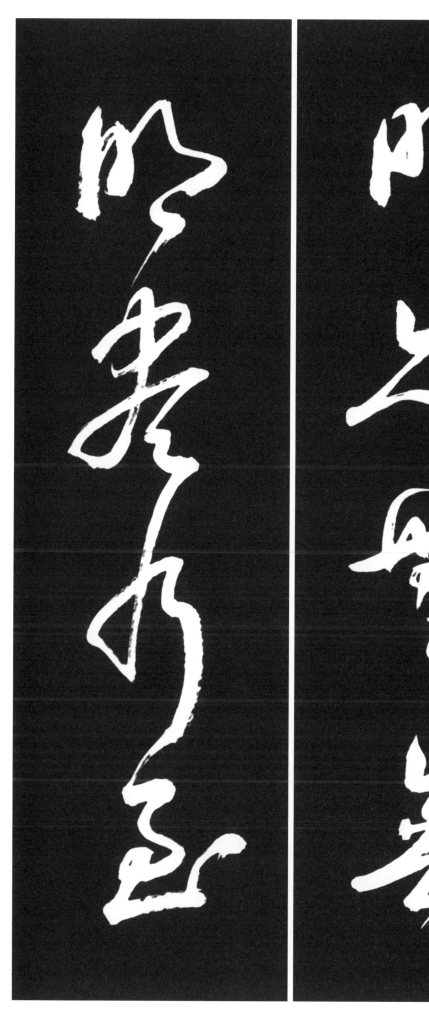

明 밝을 **명**
亦 또 **역**
無 없을 **무**
無 없을 **무**

明 밝을 **명**
盡 다할 **진**
乃 이에 **내**
至 이를 **지**

無無明 亦無無明盡
무명이란 밝은 지혜가 없는 무지 즉 空에 대한 이해가 없는 무지를 뜻하며 진리를 모르는 어리석음을 말한다. 이 무지가 생사의 근본을 이루므로 근본 무명이라고도 한다. 무명을 깨치면 곧 깨달음이요 지혜이다. 이 무명으로 인하여 윤회의 고통에서 벗어나지 못하는 것이다. 무명을 타파하면 괴로움도 없어진다. 육년 수도 끝에 부처님이 깨달으신 진리의 내용은 연기설이다. 연기란 因緣生起의 약자이며 우주 만물은 인연 따라 생겨나고 소멸한다는 뜻이다. 인간의 고통이라는 것은 인간 스스로가 만든 애욕과 어리석은 무지(무명)에 의하여 비롯된 것임을 부처님은 깨달은 것이다.

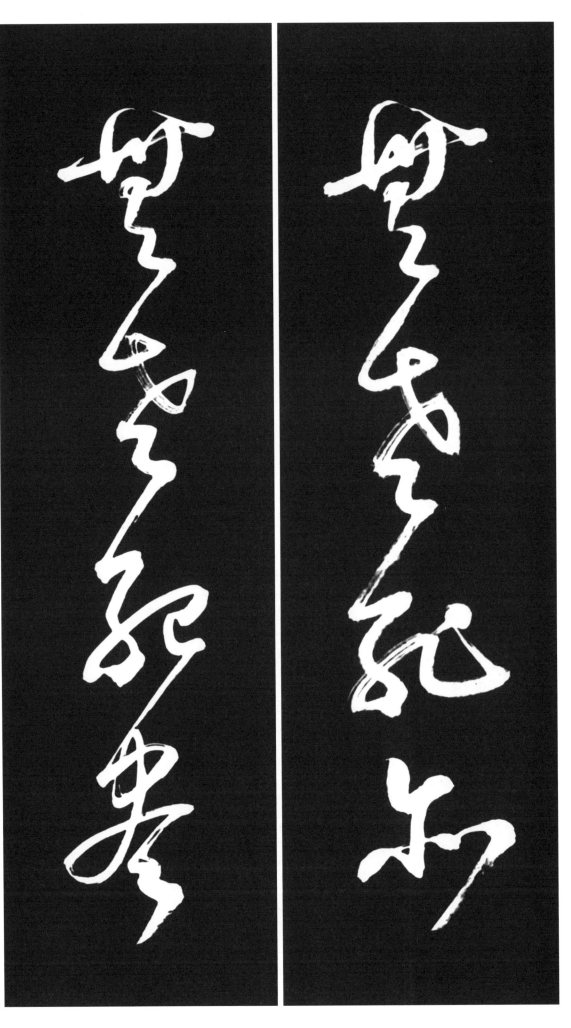

없을 **무** 無
늙을 **로(노)** 老
죽을 **사** 死
또 **역** 亦

없을 **무** 無
늙을 **로(노)** 老
죽을 **사** 死
다할 **진** 盡

乃至無老死
亦無老死盡

한정된 생명이 다하면
어쩔 수 없이 죽어서
본래 대생명의 空으로
돌아간다. 인간은 누
구나 죽기를 좋아할
사람은 없다. 그래서
세존께서도 생로병사
는 큰 고뇌라고 하셨
다. 반야심경에는 늙
음도 죽음도 없고 늙
고 죽음이 다함도 없
다는 것을 분명히 하
였다. 인간은 수 천 만
년 이래로 육체를 감
싸고 있는 유한성의
五蘊과 대결해 온 의
식의 영역에서 현상의
존재만을 주장하고 있
다. 실은 무한대의 실
상세계가 엄연히 존재
하고 있다는 사실을
모르거나 무시하고 있
는 것이다. 영원 不衰
의 대생명계에는 무명
이 없고 무명의 다함
도 없으므로 늙고 죽
음도 없는 것이다.

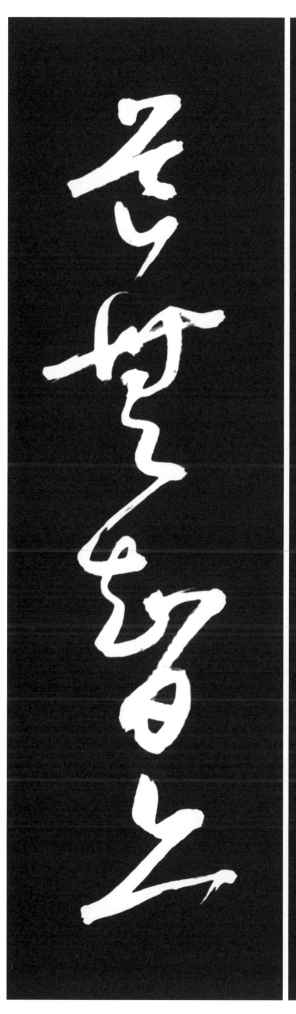

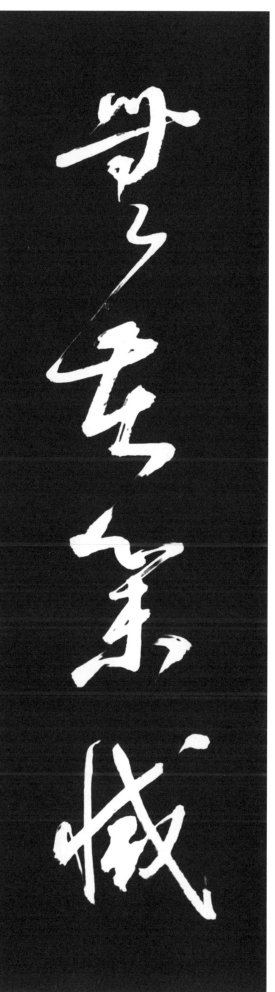

無 없을 **무**
苦 괴로울 **고**
集 모을 **집**
滅 멸할 **멸**

道 길 **도**
無 없을 **무**
智 지혜 **지**
亦 또 **역**

無苦集滅道
대생명계에는 고뇌의 소인이 존재하지 않지만 반대로 현상계에는 고뇌의 소인이 충만해 있다. 모두 因과 緣으로 이루어지며 육체는 당연히 현상계에 머물러야 하고 정신영성은 본래 空의 세계인 대생명계로 승화되어야 한다. 空의 지혜로 삶을 관찰해 보면 몸과 마음은 텅 비어 아무 것도 없으므로 그 몸과 마음에 의지하여 일어나는 온갖 고통은 원초적으로 존재할 수 없는 것이다. 따라서 고통도 없고(苦諦) 고통의 원인도 없고(集諦) 고통이 소멸된 경지도 없으며(滅諦) 고통을 소멸할 방법도 없는(道諦) 것이다. 이 사성제는 부처님이 진리를 깨달으시고 고통을 벗어날 수 있는 네 가지 지혜를 최초로 설한 것이다.

無

得

以

無

없을 무

얻을 득

써 이

없을 무

所

得

故

菩

바 소

얻을 득

옛 고

보살 보

無智亦無得

인간이 사물을 분별하는 지혜는 보편적인 진실이고 체득해야 할 지혜가 있는 것도 아니며 얻어야 할 깨달음도 존재하는 것이 아니라는 것을 제시하고 있다. 지혜도 없고 얻음도 없다는 이 구절은 반야심경에서 空의 참 모습을 밝히는 마지막 단계가 되는 것이다. 智란 주체적인 인식을 가리키는데 깨달음의 경계 즉 空의 세계를 터득한 사람에게는 반야지혜도 空할 뿐이고 열반도 얻을 것이 없다는 것이 無智亦無得이다.

以無所得故

대생명계에는 아무것도 소유할 필요가 없다. 소유란 현상계에서만 통용될 뿐이므로 유한하지만 욕심과 구함을 버리면 무한한 空의 실상을 얻게 된

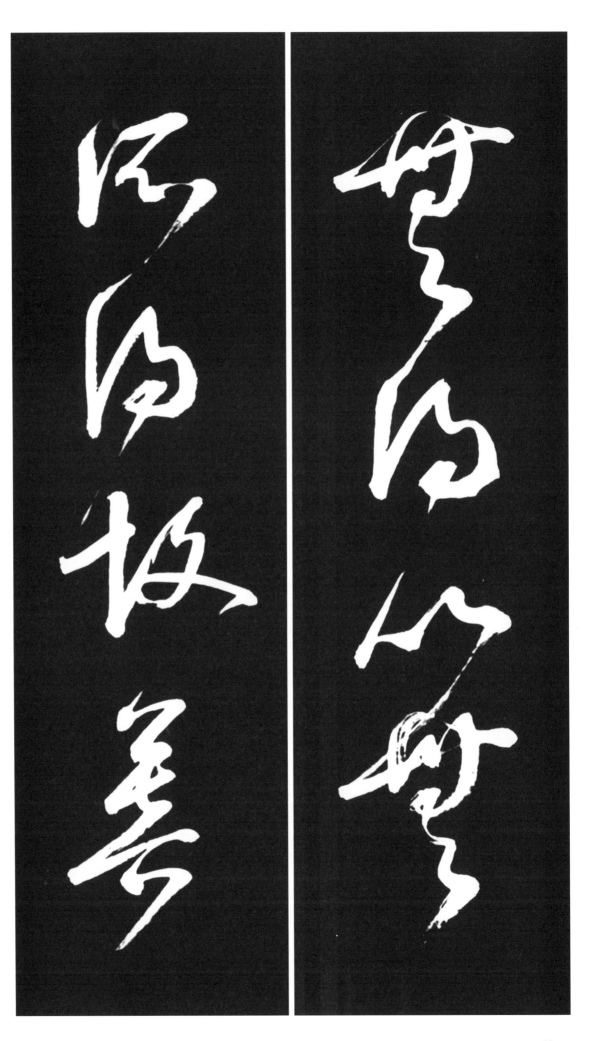

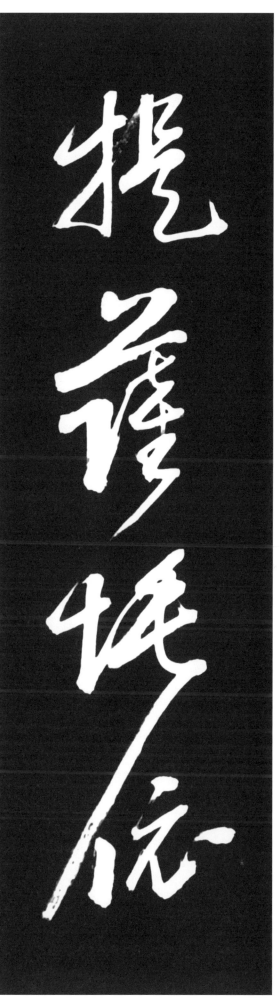

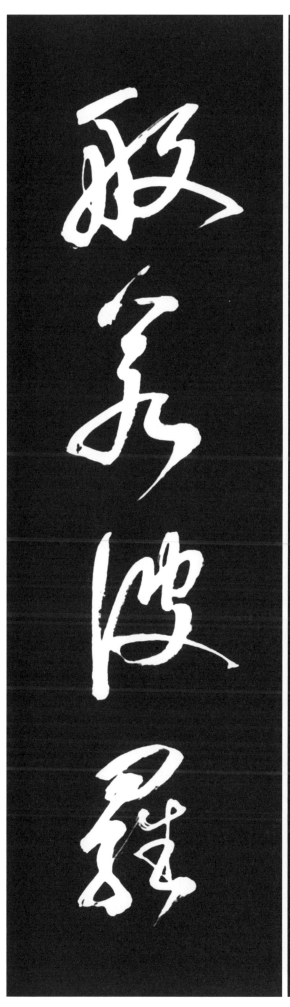

提 끌 제(리)
薩 보살 살
埵 언덕 타
依 의지할 의

般 반야 반
若 반야 야
波 파도 파(바)
羅 그물 라

다. 무소득이란 말은 아주 깊은 의미를 갖는다. 일체 만물은 모두 空한 상태에 있는 것이다.

菩提薩埵
범어 보디사트바(bod-isattva)를 음역한 것이 보리살타이며 이를 줄여서 보살이라고 한다. 보살이란 깨달음을 구하기 위하여 불도를 수행하는 수행자, 또는 중생을 깨닫도록 하는 사람이라는 의미이며 救濟者로서 나타나는 것이다. 대승불교에서는 보살이라는 이상적인 인간상을 내세워서 자신의 깨달음 보다는 중생을 구제하는 것을 우선으로 삼고 수행한다. 보살에는 자비를 상징하는 관자재보살(관세음보살)과 지혜를 상징하는 문수보살이 있다.

蜜 꿀 밀
多 많을 다
故 옛 고
心 마음 심

無 없을 무
罣 걸 괘(가)
礙 걸릴 애
無 없을 무

依般若波羅蜜多故
반야바라밀은 空의 이
치를 깨달아서 얻은
지혜를 의미한다. 무
엇이건 다 空이며 자
신의 것은 아무 것도
없다. 자기 자신도 없
고 없는 자신이라는
것도 없다. 무소득이
라는 것을 바르게 이
해하는 것이 반야의
지혜이다. 이 지혜를
얻었다는 자각에도 집
착하지 않는 것은 '반
야바라밀다'에 의지하
기 때문이다. 모든 부
처님은 반야바라밀다
에 의지하여 깨달음을
성취하였기 때문에
'반야바라밀다'를 '모
든 부처님의 어머니
(七佛之母)'라고 하는
것이다.

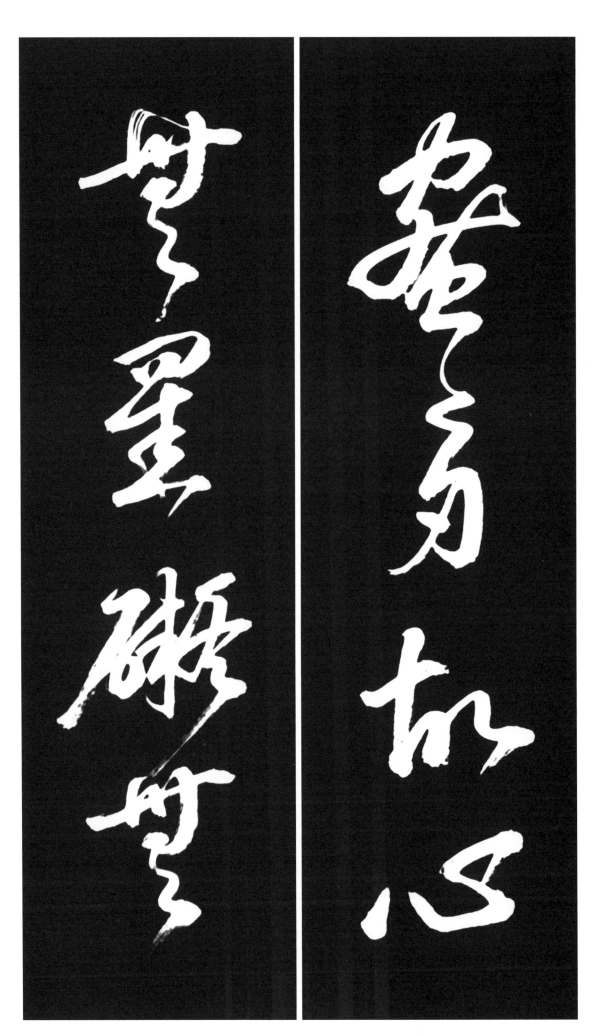

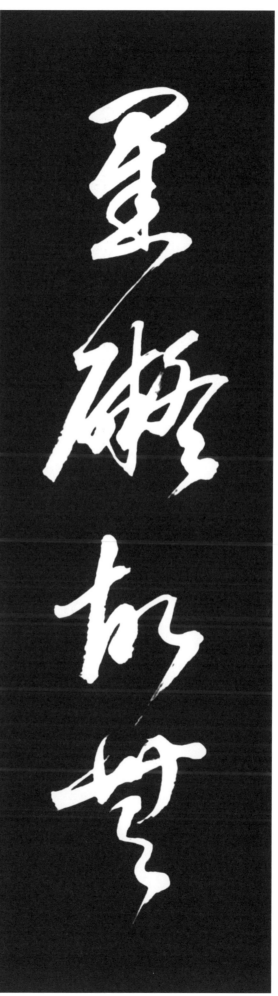

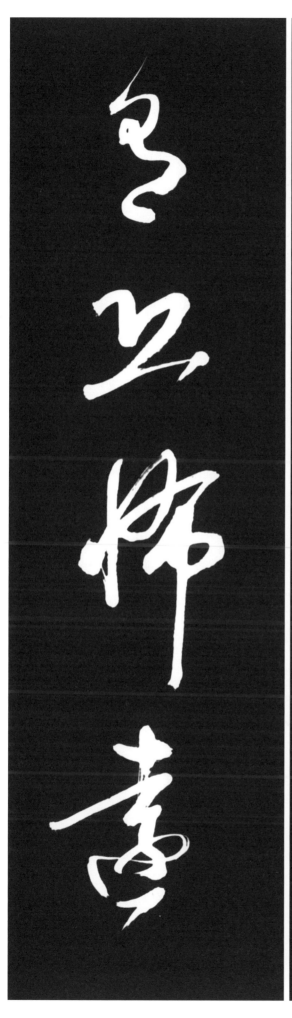

罣 걸 괘(가)
礙 걸릴 애
故 옛 고
無 없을 무

有 있을 유
恐 두려울 공
怖 두려워할 포
遠 멀 원

心無罣礙 無罣礙
故 無有恐怖
空은 아무것에도 집착
하지 않는 것이며 아무
것에도 머물지 않는 것
이다. 이 空을 체득하
는 지혜를 알게 되면
마음에 罣礙가 없어진
다. 마음에 아무 걸림
이 없으므로 일체의 두
려움 또한 있을 수 없
다. 罣礙(장애, 걸림)란
중생들이 일으키는 번
뇌망상을 가리키는 말
이다. 마음에 걸림이
없으면 어떤 것도 두려
워 할 이유가 없다. 두
려움은 소유하려는 집
착에서 온다. 소유한
것을 잃어버릴 것 같은
위험에 처하면 두려움
이 생긴다. 소유에 대
한 집착이 강할수록 두
려움이 생기고 고통이
생긴다. 空의 이치를
깨달은 사람은 소유욕
이 없어 걸림이 없고
두려움이 없는 것이다.

떼놓을 **리** 離
거꾸로 **전** 顚
거꾸로 **도** 倒

꿈 **몽** 夢
생각 **상** 想
궁구할 **구** 究

遠離顚倒夢想 究竟涅槃

실체가 없는 사물의 모습을 보고 실체가 있는 것으로 오인하는 꿈같은 생각을 멀리 떠나 涅槃을 究竟하라는 의미이다. 현상계의 물질로부터 멀리 떠나 대생명계에서 인간세계를 바라볼 때 얼마나 부질없는 일들이 충만한가. 마치 꿈속을 헤매는 것과 다를 바 없다.

涅槃(nirvana)의 뜻은 깨달음이다. 본래 의미는 '불(vana)을 끄다(nir)'인데 불교에서는 寂滅, 滅度 등으로 번역하며 모든 번뇌와 전도가 없어지고 기쁨에 넘친 조용한 경지가 전개되는 것을 말한다. '열반을 구경한다'는 의미는 이 열반을 내 것으로 하는 것을 말한다.

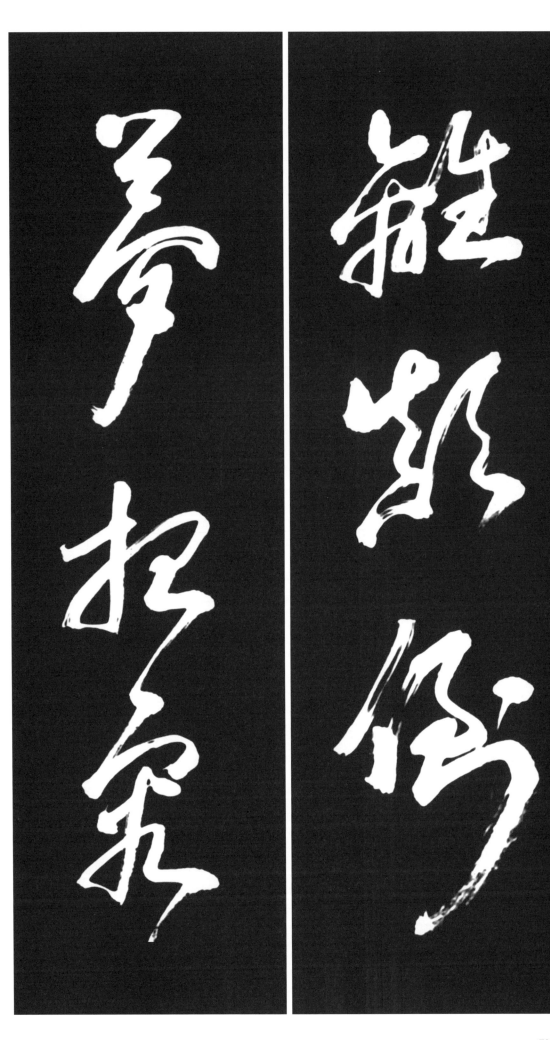

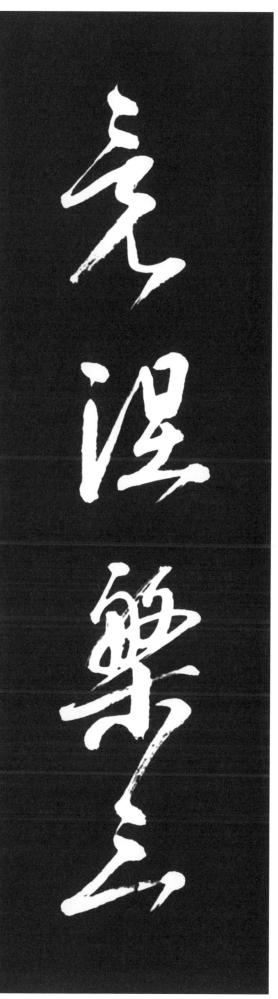

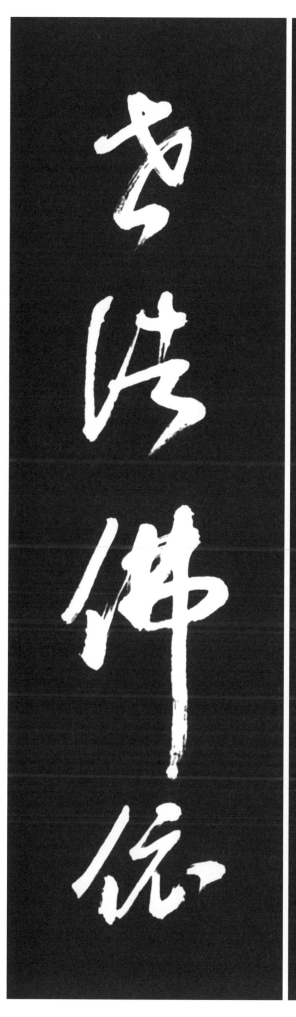

竟 다할 **경**
涅 개흙 **열**
槃 쟁반 **반**
三 석 **삼**

世 세상 **세**
諸 모든 **제**
佛 부처 **불**
依 의지할 **의**

三世諸佛 依般若波羅蜜多故

三世란 과거, 현재, 미래이며 삼세제불은 삼세에 걸쳐 존재하는 일체의 부처님을 말한다. 대승불교에서는 十方三世에 부처님이 계신다고 한다. 이것은 三世에 많은 부처님이 계신다는 것을 말하기도 하지만 三世를 통하여 영원한 진리가 존재한다는 것을 말하기도 한다. '삼세제불도 반야바라밀다에 의지하여'라는 것은 부처를 낳는 모태가 반야이므로 반야의 지혜가 없으면 부처라고 말할 수 없다는 것을 말한다. 三世의 모든 부처님은 반야의 지혜를 갈고 닦아 일체가 空임을 체득함으로써 중생의 모든 고뇌를 구제할 수 있게 되는 것이다.

반야 **반** 般
반야 **야** 若
파도 **파(바)** 波
그물 **라** 羅

꿀 **밀** 蜜
많을 **다** 多
옛 **고** 故
얻을 **득** 得

得阿耨多羅三藐三
菩提
아뇩다라삼먁삼보리
는 범어를 그대로 옮
긴 것으로 아뇩다라
(anuttara)는 더 이상
위가 없는 無上, 삼먁
은 올바르다는 뜻으로
正, 삼보리는 완전히
깨닫는다는 等覺의 뜻
으로 전체 의미는 '無
上正等覺'이 된다. 무
상정등각은 無上의 바
른 깨달음이다. 이 깨
달음은 순간적인 깨달
음이 아닌 영속적인
깨달음이어야 하고 보
편적인 깨달음이어야
한다.
부처님은 생사에 머
무르지 않고 열반에
도 머무르지 않는 어

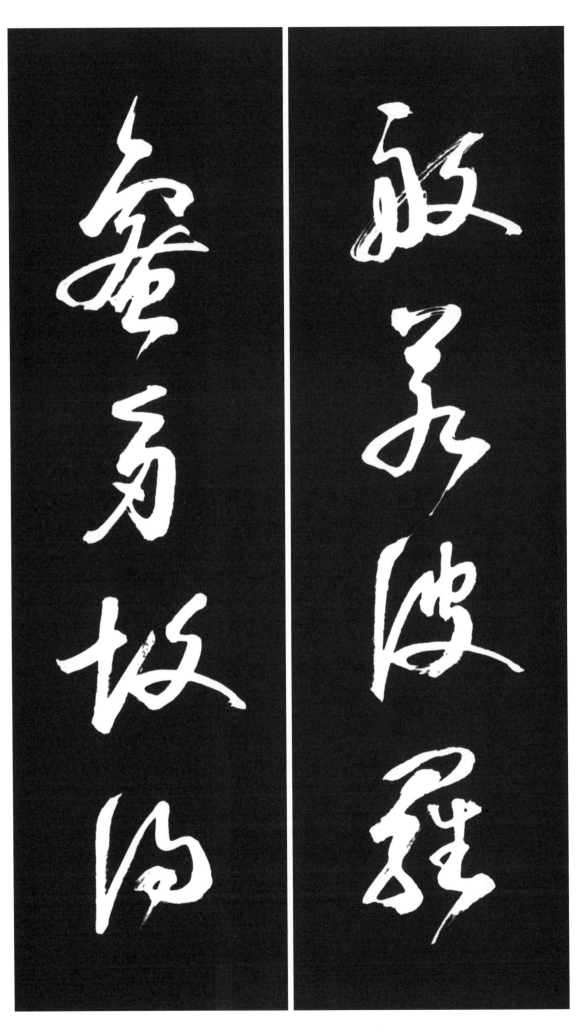

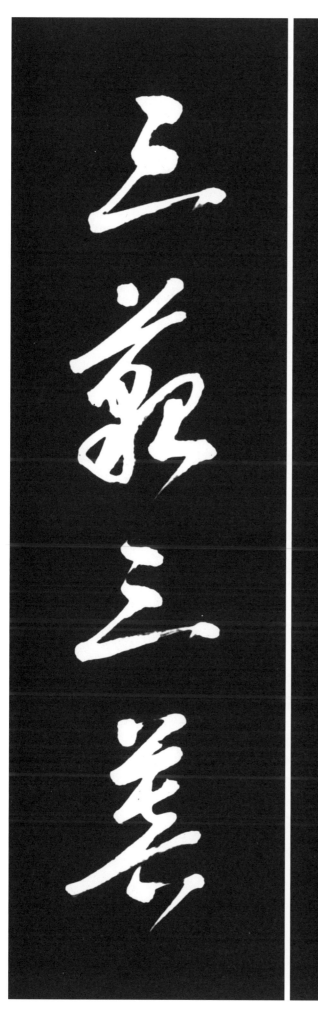

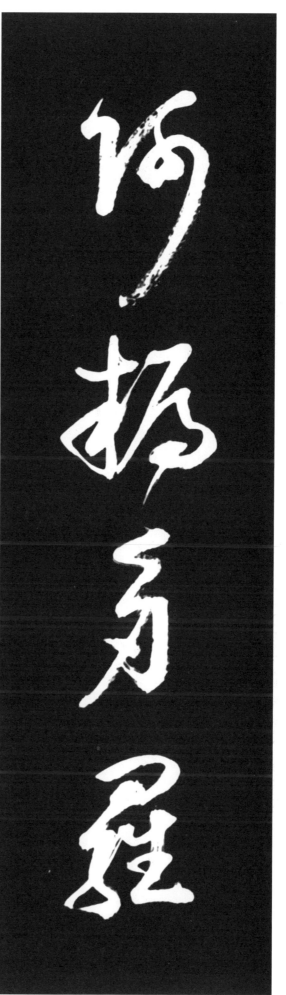

阿 언덕 **아**
耨 김맬 **누(녹)**
多 많을 **다**
羅 그물 **라**

三 석 **삼**
藐 아득할 **막(먁)**
三 석 **삼**
菩 보살 **보**

디서나 이상을 현실
화시키려는 부단한
정진을 거듭한다. 우
리 마음 속의 본성은
청정하며 그것이 열
반의 當體이다.

'김맬 누'(耨)는 심경
에서는 '녹'으로 읽으
며 '멀 막'(藐)은 '먁'
으로 읽는다. 이끌 제
(提)는 끌어 당기다의
뜻인데 심경에서는 보
제라고 읽지 않고 보
리라고 읽으며 진리를
깨달아 정각을 얻음을
의미한다. 아뇩다라삼
먁삼보리는 깨달음의
절정을 나타낸 말로서
더 없이 높고 충만한
깨달음을 뜻한다.

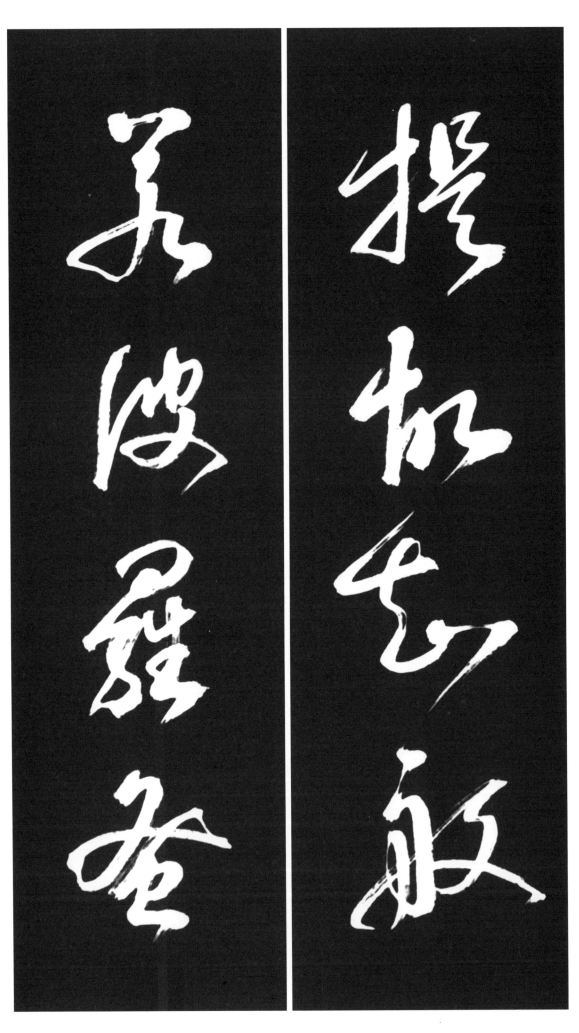

끌 **제(리)** 提
옛 **고** 故
알 **지** 知
반야 **반** 般

반야 **야** 若
파도 **파(바)** 波
그물 **라** 羅
꿀 **밀** 蜜

是大神呪 是大明呪
是無上呪 是無等等呪
呪는 呪術을 말하는
것이 아니라 眞言을
말하며 범어로 만트라
(mantra)인데 깨닫도
록 한다는 의미이며
반야심경에는 네 종의
呪가 나온다.
大神呪는 원어 大呪에
神을 첨가한 것이며
반야바라밀다가 크게
신묘한 주문이라는 것
은 결국 아뇩다라삼먁
삼보리를 얻게 하기
때문이다. 언제 어디
서나 막힘이 없으니
신령하다고 한다.
大明呪는 반야의 혜광
이 無知(無明)을 비추
어 없앤다는 의미에서
붙여졌다. 즉 무명중
생의 어두움을 밝혀주
는 것이 바로 반야바
라밀다인 것이다. 늘
분명하여 알거나 모르
는 장애에 걸리지 않
으니 밝은 것이다.

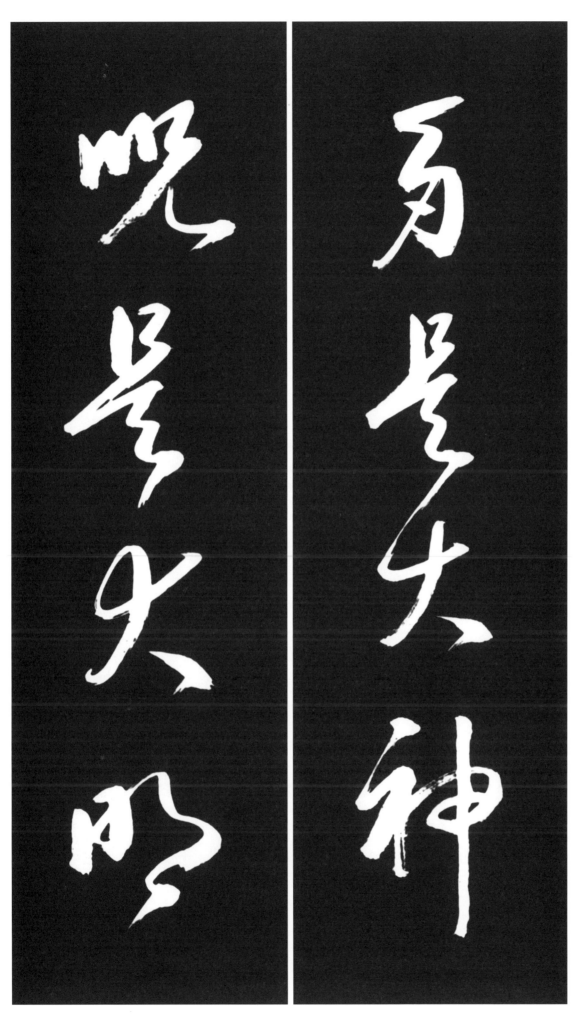

多 많을 **다**
是 이 **시**
大 큰 **대**
神 귀신 **신**

呪 빌 **주**
是 이 **시**
大 큰 **대**
明 밝을 **명**

無上呪는 반야의 위덕을 다른 어떤 것과도 비교될 수 없다는 데에서 붙여진 것이다. 깨달음의 눈으로 온 세상을 두루 비추어 보는 더할 것이 없는 최상의 주문이다. 그 위도 없고 그 아래도 없이 오로지 홀로이니 위 없는 것이다.

無等等呪는 더 이상 비교할 것이 없다는 것이다. 모든 부처님이 깨달으신 지혜는 차이가 없이 평등하다는 주문이다. 위도 없고 아래도 없고 하나도 아니고 둘도 아니며 아는 것도 아니고 모르는 것도 아니니 둘이 없는 것이다.

빌 주 呪
이 시 是
없을 무 無
윗 상 上

빌 주 呪
이 시 是
없을 무 無
무리 등 等

能除一切苦
眞言(呪)의 본체는 진실하고 헛되지 않으며 현실을 떠난 진리가 아니고 현실 속의 진리인 것이다. 이 진실의 작용이 진실이 아닌 것이 초래하는 일체의 고통을 제거하게 되며 능제일체고가 그 진실의 작용이다.

인간의 고통은 탐욕과 집착으로부터 온다. 모든 것이 실체가 없어서 나타났다가 무상하게 사라지는 空의 이치를 깨달으면 집착에서 벗어날 수 있는데 반야지혜가 바로 집착을 버리는 지혜인 것이다.

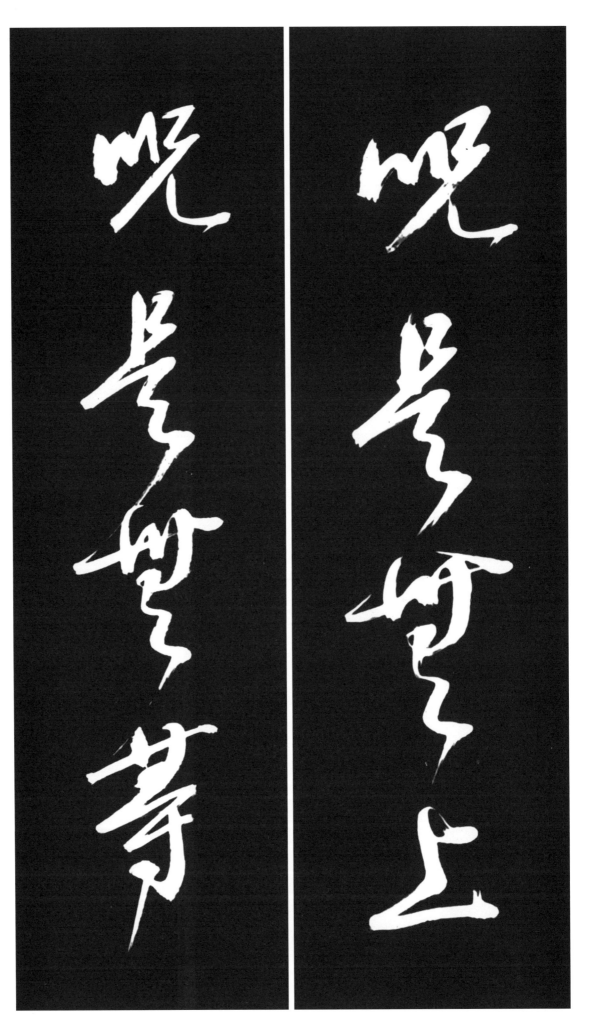

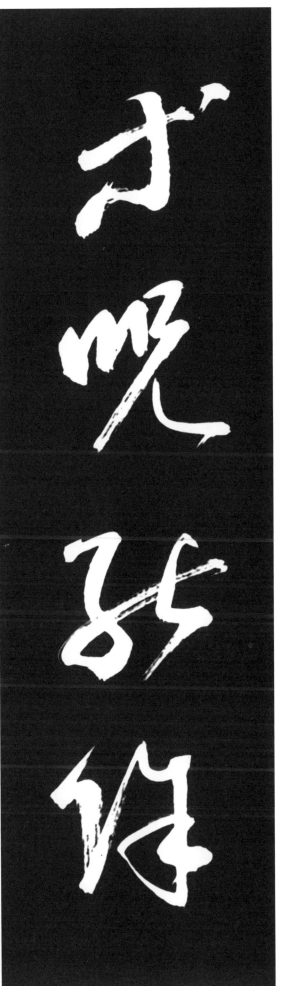

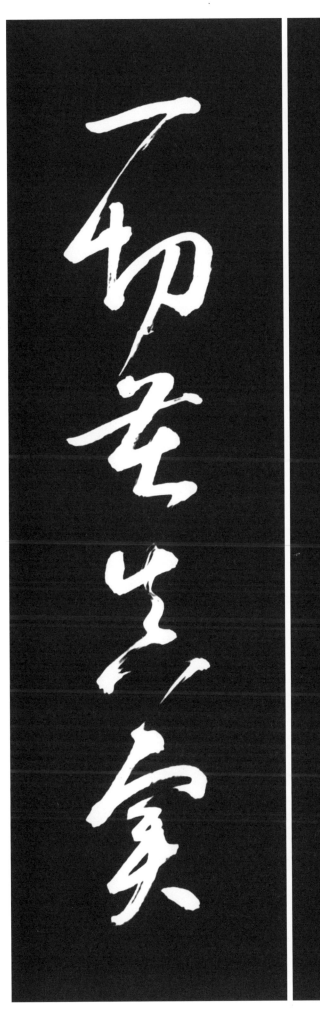

等 무리 **등**
呪 빌 **주**
能 능할 **능**
除 없앨 **제**

一 한 **일**
切 모두 **체**
苦 괴로울 **고**
眞 참 **진**
實 열매 **실**

眞實不虛
불교의 목표는 모든 空으로부터 벗어나는 해탈(행복, 해방, 열반)이다. 뭔가 있으면 그건 고통이 되고 가로막히게 되고 집착이 되며 망상이 되는 것이다. 모든 고통을 없애며 진실하여 헛되지 않다는 말은 오직 진실한 것은 있는 것도 아니고 없는 것도 아닌 하나이다. 상대적인 것은 진실하지 않으며 상대가 없기 때문에 '不二'가 되는 것이다. 있느냐 없느냐, 안이냐 밖이냐 이런 것은 둘이고 상대적인 말이다.
'진실하여 헛되지 않다'는 말은 상대적이지 않아서 언제나 하나인 것이다.

아니 **불** 不
빌 **허** 虛
옛 **고** 故
말씀 **설** 說

반야 **반** 般
반야 **야** 若
파도 **파(바)** 波
그물 **라** 羅

故說般若波羅蜜多呪
무한대의 지혜로 괴로움이 없는 저 언덕(피안)을 건너가는 주문을 말하겠다는 뜻이다. 반야바라밀다주는 모든 주문 가운데 가장 큰 주문이며 능히 禪定과 佛道, 涅槃에 대한 집착마저도 멸할 수 있는 주문이다. 탐욕과 분노 등으로 말미암아 생기는 병폐를 멸하고 텅 비어 아무 것도 얻을 것이 없는 반야의 도리를 주문으로 말한다.

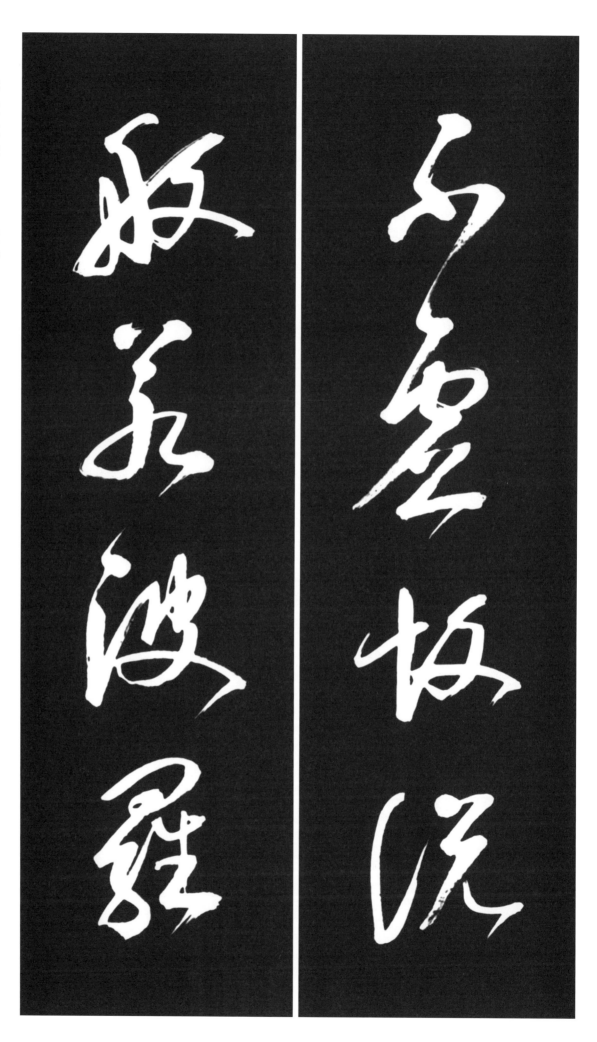

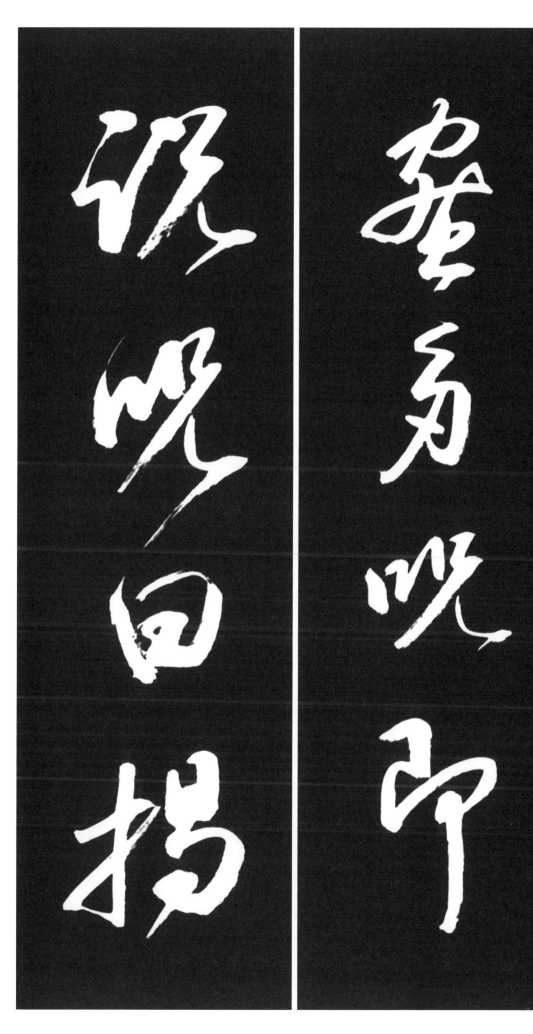

蜜 꿀 **밀**
多 많을 **다**
呪 빌 **주**
卽 곧 **즉**

說 말씀 **설**
呪 빌 **주**
曰 가로 **왈**
揭 걸 **게(아)**

揭諦揭諦
'아제아제 바라아제 바라승아제 모지사바하'는 반야심경을 모두 요약하여 마지막을 마무리짓는다. 이 주문은 고래로부터 범어 원음으로 읽어왔는데 그것은 다양하고 깊은 뜻을 적당한 말로 옮기기가 어렵기도 하지만 원음의 신비를 남겨두고자 한 것이다. 아제는 '가자'의 뜻이고 바라아제는 '집착을 버리고 피안의 세계로 가자'의 뜻이며 그 다음은 '우리 함께 피안의 세계로 온전히 가자 깨달음이여 영원하여라'이다. 범어 원문은 '가테 가테 파라가테 파라삼가테 보디 스바하'(gate gate paragate parasamgate bodhi svaha)이다.

살필 **체**(제) 諦
걸 **게**(아) 揭
살필 **체**(제) 諦

파도 **파**(바) 波
그물 **라** 羅
걸 **게**(아) 揭
살필 **체**(제) 諦

波羅揭諦
'揭'자는 걸 게, '諦'
는 살필 체인데 심경
에서는 '진리 제'로 읽
는다. '揭諦'(게제)를
반야심경에서는 '아
제'로 읽는다. '바라'
는 '바라밀'의 줄임말
로 피안 즉 '저 언덕'
의 의미이다. 呪文은
모든 공덕을 다 지니
고 있다는 뜻으로 악
한 법을 막아내고 선
한 법을 지켜준다는
뜻이다.

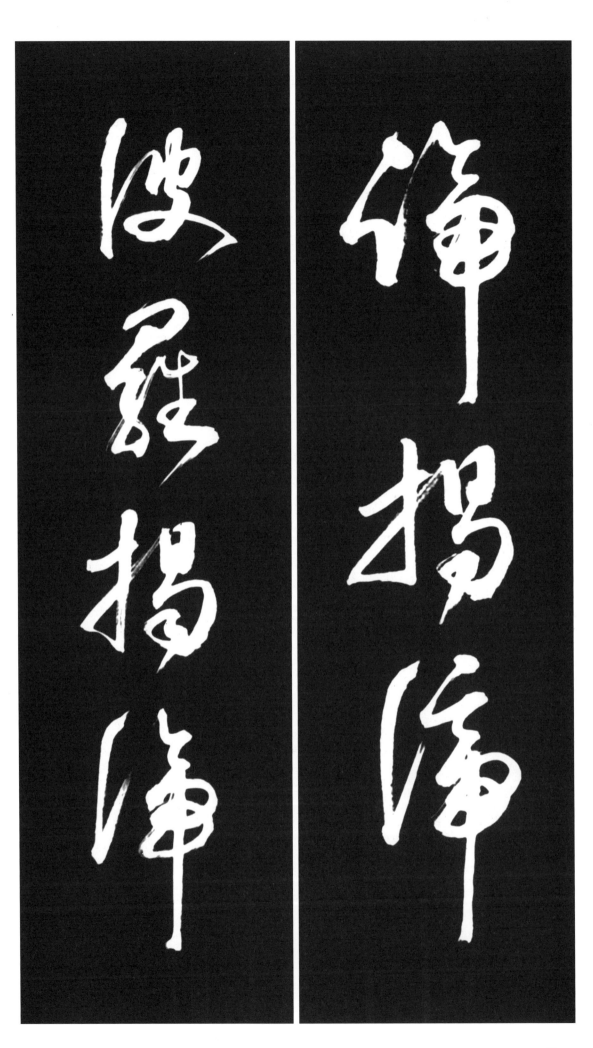

80

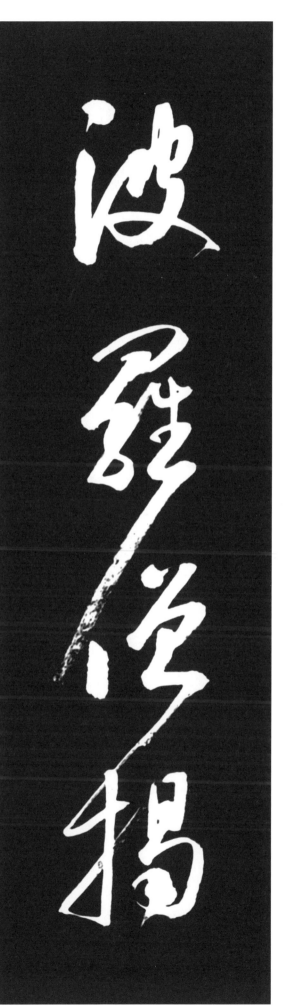

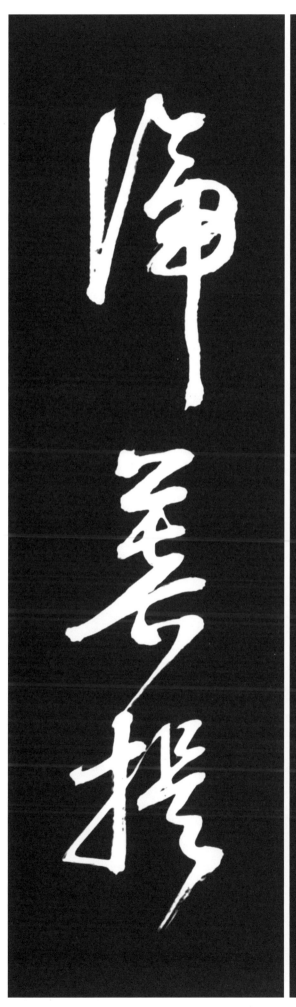

波 파도 **파**(바)
羅 그물 **라**
僧 중 **승**
揭 걸 **게**(아)

諦 살필 **체**(제)
菩 보살 **보**(모)
提 끌 **제**(지)

波羅僧揭諦
揭諦(gate)는 가다의 뜻 인데 '가세 가세'라 고 옮길수 있다. 波羅 揭諦(paragate)는 '피 안으로 가다'의 뜻인 데 반야심경 도입부의 '도일체고액'과 후반 부 '능제일체고'의 상 태라고 할 수 있다. 바 라승아제(parasam gate)는 '피안으로 온 전히 가는 이여'라고 옮길 수 있다.

莎 사초 **사**
婆 할미 **파(바)**
詞 꾸짖을 **가(하)**

菩提莎婆訶
범어의 보디(bodhi)는 음역하면 '보리'이다. '보제'라고 읽지 않고 '보리'라고 읽는다. 반야심경에서는 '보리' 또는 '보제'의 음이 신체부위의 이름과 유사하여 상스러운 이미지를 준다하여 전통적으로 '모지'라고 발음하고 있다. 모지는 부처님이 이룬 정각의 지혜를 얻기 위하여 닦는 道를 의미한다.
스바하(svaha)는 '사파가'(莎婆訶)로 음역한 것인데 우리나라에서는 '사바하'로 읽으며 '영원하여라', '행복할지어다' 라고 할 수 있는 축원의 말이다.

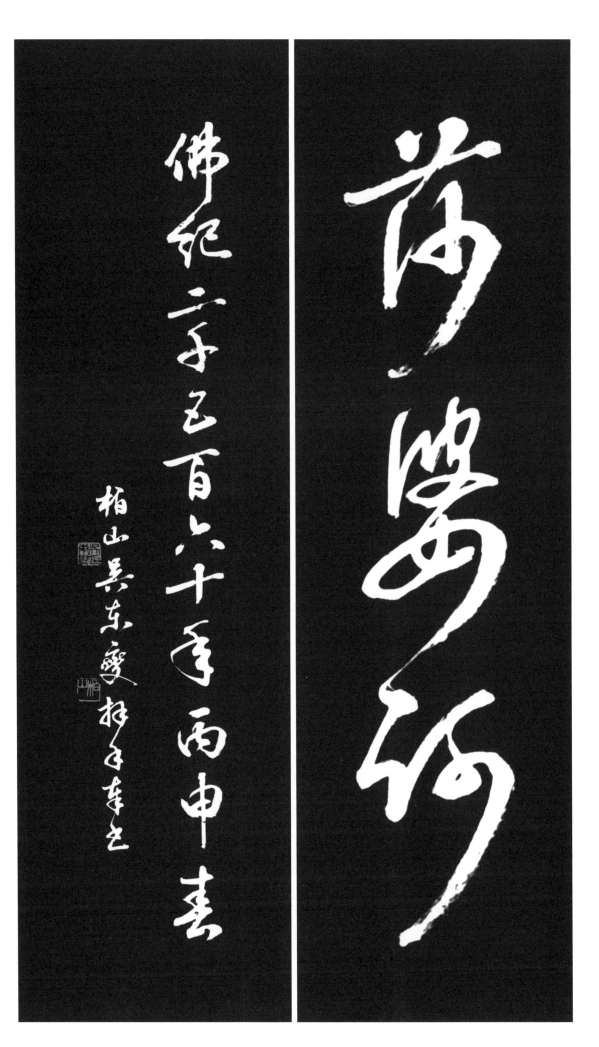

佛紀二千五百六十年丙申春

柏山 吳東燮 拜手奉書

般若波羅蜜多心經

摩訶般若波羅蜜多心經

觀自在菩薩行深般若波羅蜜
多時照見五蘊皆空度一切苦厄
舍利子色不異空空不異色色即
是空空即是色受想行識亦復如
是舍利子是諸法空相不生不滅

35×137cm×8幅

不生不滅不垢不淨不增不減是故空中無色無受想行識無眼耳鼻舌身意無色聲香味觸法無眼界乃至無意識界無無明亦無無明盡乃至無老死亦無老死盡無苦集滅道無智亦無得以無所得故菩提薩埵依般若波羅蜜多故心無罣礙無罣礙故無有恐怖遠離顛倒

…菩提薩埵依般若波羅蜜多故心無罣礙無罣礙故無有恐怖遠離顛倒夢想究竟涅槃三世諸佛依般若波羅蜜多故得阿耨多羅三藐三菩提故知般若波羅蜜多是大神咒是大明咒是無上咒是無等等咒能除一切苦真實不虛故說般若波羅蜜多咒即說咒曰揭諦揭諦波羅揭諦波羅僧揭諦菩提薩婆訶

佛紀二千五百六十年丙申春柏山吳東豪揭于書之

뜻이다.

보살은 범어 보디사트바(bodisattva)의 音譯으로 보디는 깨달음, 사트바는 중생을 뜻하며 이 보살이라는 호칭은 깨달음을 구하는 사람으로 불도 수행자는 모두 보살이라고 부른다.

관찰을 자유자재로 할 수 있는 수행의 인격화가 관자재보살이며 지혜를 갖추어 중생의 고통을 관찰하여 고통을 받고 있는 사람을 찾아가 자비로써 그 고통을 빠짐없이 구제하기 위해 어떤 때는 부처님 모습, 어떤 때는 聲聞(석존의 말씀을 듣고 깨달은 사람)의 모습 등 다양한 모습으로 나타난다.

行深般若波羅蜜多時 행심반야바라밀다시

行은 '실천한다'는 뜻이며 深은 깊다는 뜻으로서 관자재보살이 空의 참된 의미를 관찰한 깊은 지혜를 표현한 것이다. 반야바라밀다는 앞서 서술한대로 지혜의 완성이라는 뜻이다. 時는 시간을 의미하는 것이 아니라 深般若를 행하는 때는 언제 어디서라도 시간과 공간을 초월하여 영원이라는 의미가 함축되어 있다.

照見五蘊皆空 조견오온개공

照見은 '비추어보다'이지만 '깨닫다'와 같은 의미이다. 五蘊은 범어로 판차스칸다(panca skandha)이며 인간을 구성하는 다섯 가지 집합체로서 色, 受, 想, 行, 識이다. 이 다섯 가지 힘은 태어나서 죽을 때까지 활동을 계속하게 되며 이로 인하여 인간의 지혜도 생기고 활동도 하게 되지만 오온은 죽음과 함께 반드시 空으로 귀결되고 만다.

空은 모든 존재가 인연화합의 소산물로서 자신의 고유한 본체가 없다는 뜻이며 인연에 따라 일정기간 잠시 현상세계에 나타나 있는 가상에 불과한 것이다. 조견오온개공도 일체고액은 우리의 몸과 마음이 실체가 없는 空임을 알게 되면 모든 고통으로부터 벗어난다는 뜻이다.

摩訶 마하

마하반야바라밀다심경에서 마하는 '위대하다', '크다'라는 의미를 가지고 있으며 산스크리트語(Sanskrit 범어) 마하(maha)의 음역으로 마가라고 읽지 않고 마하라고 읽는다. 구마라집 스님의 경전 제목에는 마하가 들어있지만 현장 스님의 번역 경전에는 마하가 들어있지 않다.

般若 반야

범어의 프라즈냐(prajna)의 音譯으로 반약이라 읽지않고 반야라고 읽는다. 통상 지혜라고 해석하지만 무한한 최상의 지혜를 의미하며 대우주에 충만한 반야의 지혜가 없으면 正覺을 얻지 못한다. 무한한 큰 지혜에 의해 살아가면 어떠한 환경에서도 안정된 마음으로 생활할 수 있다.

波羅蜜多 바라밀다

범어 파라미타(parammita)의 音譯으로 바라밀다라고 읽으며 완성한다는 의미를 가지고 있고 열반의 경지를 말한다. 괴로움이 없는 이상세계인 피안에 건너간다는 뜻이다. 그러므로 마하반야바라밀다는 '큰 지혜로 열반에 도달한다.'라는 뜻을 가지고 있다.

心經 심경

心은 범어 흐리다야(hrdaya)의 意譯이고 經은 수트라(sutra 날실)의 意譯이다. 心은 감정을 나타내는 심이 아니라 핵심, 정수를 의미하며 經은 경전, 성전을 의미한다. 많은 불교 경전 중에 가장 긴요하고 핵심적인 경전임을 강조하기 위하여 심경이라고 부른다.

觀自在菩薩 관자재보살

관자재는 범어 아발로키테(avalokita 본다, 관찰한다)와 이슈와라(esvara 소유자, 자유롭게 존재한다)의 합성어로서 관자재는 전지전능하며 자유자재로 관찰할 수 있다는

것이 空이다. 이 空性을 체득하면 근원적 주체로서 生을 영위할 수 있다. 색과 공이 다르지 않다는 不異는 이질적인 것이 아니라 완전히 같다는 것을 말하기 위해 색불이공 공불이색이라고 되풀이한다.

受想行識 亦復如是 수상행식 역부여시

受는 범어 베다나(venada)의 의역으로 외부의 대상을 보고 느끼는 심리적 상태의 감수작용, 감각작용을 의미한다.

想은 범어 삼냐(samjna)의 의역으로 모든 것을 알다의 뜻으로 정신적 부분인 외부의 대상에 대하여 느낀 바를 마음속으로 생각하는 지각작용을 의미한다.

行은 범어 삼스카라(samskala)의 의역으로 정신적 작용이 어떤 방향으로 움직이는 의지를 의미하며 자신의 욕구대로 실행하려는 의지작용을 말한다.

識은 범어 비즈나나(vijnana)의 의역으로 분별하고 판단하는 의식작용을 의미한다. 대체로 六識(眼, 耳, 鼻, 舌, 身, 意)의 인식작용이 色, 聲, 香, 味, 觸, 法이라는 여섯 가지 대상을 인식하는 작용을 총칭하여 識이라 하며 지식이라고도 할 수 있다.

受想行識은 인간의 정신작용을 나타내며 외부의 대상에 대한 감수작용, 외부 대상에 대하여 생각하는 지각작용, 이것을 자신의 욕구대로 실행하려는 의지작용, 정신작용을 총괄하여 분별 판단하는 의식작용으로 구성되어 있다. 이 수상행식은 공과 다르지 아니하며 공은 수상행식과 다르지 않는 것이다.

舍利子 是諸法空相 사리자 시제법공상

관자재보살이 사리자에게 설법하는 형식으로 보이지만 그렇게 생각하면 안 된다. 관자재보살도 사리자도 '나'라는 주체로서 생각하고 읽어야 한다.

法은 범어 다르마(dharma)의 의역으로 마음으로 인식할 수 있는 현상계의 사물 즉 삼라만상을 의미하며 또 마음이 만들어 낸 관념체계 즉 진리, 가르침을 의미한다. 空相은 空한 모양, 空한 상태이며 相은 형상이 있는 사물로서 色과 같은 뜻으로 쓰인다.

모든 제법은 현상체가 되었다가 다시 空으로 사라지며 인

度一切苦厄 도일체고액

度는 '건너가다', '피안에 도달하다'는 의미로 구제의 뜻을 가지고 있다. 一切는 사물을 부정하는 '도무지'라는 뜻으로 쓰일 때는 일절이라 읽고 '모든 것'이라는 뜻으로 쓰일 때는 일체라고 읽는다. 반야심경에서는 '온갖 괴로움'의 뜻으로 쓰이기 때문에 일체라고 읽는다.

고액은 괴로움과 재앙을 말하며 이 고액의 재앙에서 부처님의 낙토로 건너가는 것, 열반의 세계로 중생을 구제하는 것이 관자재보살이 說하고자 하는 심경의 목적임이 명시되어 있다.

舍利子 사리자

범어로 사라푸트라(Saraputra)이며 사리불이라 음역하여 부른다. 갖가지 지식과 통찰력이 뛰어나고 교단의 통솔에도 뛰어난 능력을 발휘하였으며, 부처님의 설법대상자가 되었다. 사리자는 관자재보살과 달리 실존 인물로서 부처님의 십대 제자 중의 한 사람이며 부처님 보다 먼저 세상을 떠났다. 어느 날 우연히 스님을 만나 일체 제법은 인연으로 생긴다는 부처님의 설법을 전해 듣고 부처님께 달려가 불제자가 되었다고 한다.

色不異空 空不異色 색불이공 공불이색
色卽是空 空卽是色 색즉시공 공즉시색

관자재보살이 사리자에게 說한 처음의 말씀은 "色은 空과 다르지 않으며 空은 色과 다르지 않다."는 것이었으며 이 구절은 심경 전체의 취지를 나타내고 있다.

色은 범어 루파(rupa)의 의역으로 물질적 형체, 육체를 의미하며 色의 한자 뜻은 빛깔, 여색이 있으나 불교에서는 빛깔을 가진 모든 물질, 형상을 말한다. 모든 물질적 현상은 반드시 因과 緣의 결합으로 형성되며 영원한 불변의 실체는 없다. 모든 존재는 因緣이 다하면 생로병사라는 無常을 거쳐서 空의 상태로 돌아가므로 色의 본질은 空이 되는 것이다.

空은 범어 수니어(sunya)이며 아무 것도 없는 상태인 空虛, 空無를 의미한다. 물질적 존재는 서로의 관계(인연)를 유지하면서 변화해 가므로 현상으로서는 존재하지만 자신의 고유한 성질이 없으므로 실체로서는 존재하지 않는다. 이

온개공'이기 때문이다. 오온의 공한 모습을 바로 아는 것이 자신의 본래 모습을 올바로 인식하는 것이다. 잘못된 業識으로 몸과 마음이 영원한 것으로 착각하고 집착하지만 우리의 본래 모습은 공한 것이다. 몸(色)도 없고 느낌(受)도 없고 생각(想)과 의지(行)와 의식(識)도 없는 것이다.

無眼耳鼻舌身意 무안이비설신의

불교에서는 인간의 여섯 가지 감각기관을 六根이라 하며 이 六根을 통해서 외부의 사물을 인식한다. 인식의 주체가 되는 이 육근은 눈(眼), 귀(耳), 코(鼻), 혀(舌), 몸(身), 뜻(意)을 말한다. 五蘊이 空하므로 감각기관 또한 空한 것이다. 空의 이치에서 볼 때는 눈, 귀, 코, 혀, 몸, 뜻이 없는 것이다. 여기서 말하는 '無'는 없다는 의미를 넘어 무한하다는 의미로 이해되어야 한다. 감각기관의 한계를 초월한 경지가 無이고 空인 것이다.

無色聲香味觸法 무색성향미촉법

불교에서는 六根에 대한 여섯 개의 인식 대상을 六境이라 하는데 이것은 색깔(色), 소리(聲), 냄새(香), 맛(味), 촉감(觸), 법(法)이다. 이 육경을 六塵이라고도 하는데 우리의 깨끗한 마음을 때 묻게 하고 혼돈하게 만든다는 뜻이다. 六塵 속의 法塵은 意根의 대상이며 기쁨, 슬픔, 미움, 예쁨 등을 인식하는 정신작용을 한다.

無眼界 무안계

몸과 마음을 구성하고 있는 오온은 자신의 고유한 실체가 없이 온갖 요소들이 인연화함으로써 잠시 형상을 보이고 정신작용을 이루고 있을 뿐이다. 따라서 눈으로 인식되는 세계나 경계는 모두 공한 모습인 것이다.

만물 流轉과 상호 依存은 인연이라는 모태에서 태어난 두 개의 원리이다. 이 원리를 깨달으면 국가, 사회, 인류의 은혜를 알게되고 삶의 존엄성을 느끼게 된다. '나'라는 존재는 홀로가 아니라 세상의 모든 상대관계에 의하여 양육된다는 것을 알게 되면 세상에 대한 감사보은의 마음이 생기게 된다.

연이 연결되면 空으로로부터 다시 현상체가 된다. 그러므로 空의 이치에서 보면 모든 것이 생겨나는 것도 없고 사라지는 것도 없는 것이다. 즉 삼라만상은 空相이다.

不生不滅 不垢不淨 不增不減
불생불멸 불구부정 부증불감

불생불멸이란 존재하는 모든 것은 근원적으로 空한 것이므로 생겨나는 일(生)도, 소멸하는 일(滅)도 없다는 뜻이다. 불구부정 역시 대우주 생명계에는 더러운 사물도 없고 깨끗한 사물도 없으며 다만 그렇게 생각할 따름이다. 부증불감도 현상계의 모습으로 더했다가 줄어들었다 하지만 아예 생기고 소멸하는 법이 없는데 무엇이 불어나고 줄어드는 일이 있겠는가.

여기서 말하는 '不'은 단순한 부정어로 인식할 것이 아니라 부정하면서 긍정하는 것이므로 초월한다는 의미를 가지게 된다. 초월한다는 것은 사로잡히지 않고 얽매이지 않으며 편협하지 않는 마음에서 새로운 긍정이 나오며 이것이 바로 空의 마음이다. 눈앞에 보이는 생과 멸, 구와 정, 증과 멸은 사실로 존재하지만 여기에 얽매이지 않으면 이것은 존재하지 않는 것과 같은 것이다. 이러한 상태가 '不'이나 '無'라는 말로 표현한 것이 반야심경인 것이다.

是故空中無色 시고공중무색

이러한 연고로 空 가운데는 물질이 존재하지 않는다는 뜻이며 존재하는 것은 무한대의 空相일 뿐이다. 이미 설명한 오온개공과 같은 뜻이다. 우리의 몸은 곧 색이며 공의 이치에서 보면 몸은 거품이고 그림자이며 파도와 같은 것이다. 살이나 뼈를 분해하면 그 중에 진정한 '나'라고 할 수 있는 것은 하나도 없다. '나'가 아닌 것들이 인연따라 만나서 내 몸을 형성하고 있는 것이다. 따라서 공 가운데는 물질이 없다.

無受想行識 무수상행식

오온 가운데 受想行識은 정신세계를 뜻하며 色이 뜻하는 육체와 정신이 결합할 때 비로소 완전한 인간이 되는 것이다. 이와 같이 인간의 몸과 마음이 분리될 수 있는 것도 '오

乃至無老死 亦無老死盡
내지무노사 역무노사진

한정된 생명이 다하면 어쩔 수 없이 죽어서 본래 대생명의 쏘으로 돌아간다. 인간은 누구나 죽기를 좋아할 사람은 없다. 그래서 세존께서도 생로병사는 큰 고뇌라고 하셨다. 반야심경에는 늙음도 죽음도 없고 늙고 죽음이 다함도 없다는 것을 분명히 하였다. 인간은 수 천 만년 이래로 육체를 감싸고 있는 유한성의 五蘊과 대결해 온 의식의 영역에서 현상의 존재만을 주장하고 있다. 실은 무한대의 실상세계가 엄연히 존재하고 있다는 사실을 모르거나 무시하고 있는 것이다. 영원 不衰의 대생명계에는 무명이 없고 무명의 다함도 없는 고로 늙고 죽음도 없으며 이 대생명 속에 자신의 생명이 존재하는 것이다. 현상계에는 육체가 필요하나 초현상계인 대생명계에는 물질을 창조할 요소는 충만하지만 현상의 물질은 필요치 않으며 다만 쏘의 一相만 존재할 따름이다.

無苦集滅道 무고집멸도

대생명계에는 고뇌의 소인이 존재하지 않지만 반대로 현상계에는 고뇌의 소인이 충만해 있다. 모두 因과 緣으로 이루어지며 육체는 당연히 현상계에 머물러야 하고 정신영성은 본래 쏘의 세계인 대생명계로 승화되어야 한다. 공의 지혜로 삶을 관찰해 보면 몸과 마음은 텅 비어 아무 것도 없으므로 그 몸과 마음에 의지하여 일어나는 온갖 고통은 원초적으로 존재할 수 없는 것이다. 따라서 고통도 없고(苦諦) 고통의 원인도 없고(集諦) 고통이 소멸된 경지도 없으며(滅諦) 고통을 소멸할 방법도 없는(道諦) 것이다. 이 사성제는 부처님이 진리를 깨달으시고 고통을 벗어날 수 있는 네 가지 지혜를 최초로 설한 것이다.

無智亦無得 무지역무득

인간의 현상계에서 길러진 지혜만으로는 대생명계에 승화시킬 수 없으며 인간의 지혜를 초월한 반야지혜가 아니고서는 안되므로 지혜랄 것도 없고 또한 얻을 것도 없는 것이다. 인간이 사물을 분별하는 지혜는 보편적인 진실이고 체득해야 할 지혜가 있는 것도 아니며 얻어야 할 깨달음도 존재하는 것이 아니라는 것을 제시하고 있다. 지혜도 없고 얻음

乃至無意識界 내지무의식계

반야의 쏘을 이해하고 인연의 원리를 깨닫게 되면 덧없는 인생을 알게 되고 생명의 존엄을 알게 된다. 꽃의 생명은 꽃이 지기 때문에 있는 것처럼 인간도 죽기 때문에 생의 가치를 가지게 되는 것이다. 우리의 인식 작용은 인식의 주체인 육근(눈, 귀, 코, 혀, 몸, 뜻)과 인식의 대상인 육경(색깔, 소리, 냄새, 맛, 촉각, 법)이 서로 만나야 눈의 시각, 귀의 청각, 코의 후각, 혀의 미각, 몸의 촉각, 의식의 식별 등의 작용이 일어난다. 반야심경에서는 오온이 공하고 육근이 공하고 육경이 공하여 '눈의 세계도 없으며 의식의 세계까지 없다.'고 설하고 있다.

無無明 무무명

무명이란 밝은 지혜가 없는 무지 즉 공에 대한 이해가 없는 무지를 뜻하며 진리를 모르는 어리석음을 말한다. 이 무지가 생사의 근본을 이루므로 근본무명이라고도 한다. 무명을 깨치면 곧 깨달음이요 지혜이다. 이 무명으로 인하여 윤회의 고통에서 벗어나지 못하는 것이다. 어두움 즉 무지가 없는 항상 밝은 세계이므로 어두움도 없다. 유한의 현상계에서는 명암을 비교할 수 있으나 항상 밝은 세계에는 비할 것도 없고 다함도 없다.

亦無無明盡 역무무명진

무명을 타파하면 괴로움도 없어진다. 육년 수도 끝에 부처님이 깨달으신 진리의 내용은 연기설이다. 연기란 因緣生起의 약자이며 우주 만물은 인연따라 생겨나고 소멸한다는 뜻이다. 인간의 고통이라는 것은 인간 스스로가 만든 애욕과 어리석은 무지(무명)에 의하여 비롯된 것임을 부처님은 깨달은 것이다. 그러므로 괴로움에서 벗어나기 위해서는 괴로움을 일으키는 원인과 애욕과 무명을 끊어야하는데 이것을 십이연기설에서 밝혔다. 無明을 근원으로 하여 行·識·名色·六入·觸·受·愛·取·有·生·老死에서 다시 無明으로 이어지는 12항목이 상호 因이 되고 緣이 되며 그 결과는 영원히 되풀이(윤회)하는 것이다.

때문이다. 모든 부처님은 반야바라밀다에 의지하여 깨달음을 성취하였기 때문에 '반야바라밀다'를 '모든 부처님의 어머니(七佛之母)'라고 하는 것이다.

心無罣礙 無罣礙故 無有恐怖
심무괘애 무괘애고 무유공포

空은 아무것에도 집착하지 않는 것이며 아무것에도 머물지 않는 것이다. 이 空을 체득하는 지혜를 알게 되면 마음에 罣礙가 없어진다. 마음에 아무 걸림이 없으므로 일체의 두려움 또한 있을 수 없다. 罣礙(장애, 걸림)란 중생들이 일으키는 번뇌망상을 가리키는 말이다. 마음에 걸림이 없으면 어떤 것도 두려워 할 이유가 없다. 두려움은 소유하려는 집착에서 온다. 소유한 것을 잃어버릴 것 같은 위험에 처하면 두려움이 생긴다. 소유에 대한 집착이 강할수록 두려움이 생기고 고통이 생긴다. 空의 이치를 깨달은 사람은 소유욕이 없어 걸림이 없고 두려움이 없는 것이다.

遠離顛倒夢想 究竟涅槃
원리전도몽상 구경열반

실체가 없는 사물의 모습을 보고 실체가 있는 것으로 오인하는 꿈같은 생각을 멀리 떠나 涅槃을 究竟하라는 의미이다. 현상계의 물질로부터 멀리 떠나 대생명계에서 인간세계를 바라볼 때 얼마나 부질없는 일들이 충만한가. 마치 꿈속을 헤매는 것과 다를 바 없다.

涅槃(nirvana)의 뜻은 깨달음이다. 본래 의미는 '불(vana)을 끄다(nir)'인데 불교에서는 寂滅, 滅度 등으로 번역하며 모든 번뇌와 전도가 없어지고 기쁨에 넘친 조용한 경지가 전개되는 것을 말한다. '열반을 구경한다'는 의미는 이 열반을 내 것으로 하는 것을 말한다.

三世諸佛 依般若波羅蜜多故
삼세제불 의반야바라밀다고

삼세란 과거, 현재, 미래이며 삼세제불은 삼세에 걸쳐 존재하는 일체의 부처님을 말한다. 대승불교에서는 十方三世에 부처님이 계신다고 한다. 이것은 삼세에 많은 부처님이 계신다는 것을 말하기도 하지만 삼세를 통하여 영원한 진리

도 없다는 이 구절은 반야심경에서 空의 참 모습을 밝히는 마지막 단계가 되는 것이다. 智란 주체적인 인식을 가리키는데 깨달음의 경계 즉 空의 세계를 터득한 사람에게는 반야지혜도 空할 뿐이고 열반도 얻을 것이 없다는 것이 無智亦無得이다.

以無所得故 이무소득고

대생명계에는 아무것도 소유할 필요가 없다. 소유란 현상계에서만 통용될 뿐이므로 유한하지만 욕심과 구함을 버리면 무한한 空의 실상을 얻게 된다. 무소득이란 말은 아주 깊은 의미를 갖는다. 일체 만물은 모두 空한 상태에 있는 것이다.

결국 무소득은 나 자신의 것은 아무 것도 없다는 뜻이다. 그렇지만 무소득은 허무를 의미하는 것은 아니며 무소득에 철저함으로써 얻는 것이 무한한 것이 바로 반야 空의 지혜이다. '얻음이 없는 얻음(無得之得)'이 참된 얻음인 것이다.

菩提薩埵 보리살타

범어 보디사트바(bodisattva)를 음역한 것이 보리살타이며 이를 줄여서 보살이라고 한다. 보살이란 깨달음을 구하기 위하여 불도를 수행하는 수행자, 또는 중생을 깨닫도록 하는 사람이라는 의미이며 救濟者로서 나타나는 것이다. 대승불교에서는 보살이라는 이상적인 인간상을 내세워서 자신의 깨달음 보다는 중생을 구제하는 것을 우선으로 삼고 수행한다. 보살에는 그 역할에 따라 수많은 보살이 있지만 자비를 상징하는 관자재보살(관세음보살)과 지혜를 상징하는 문수보살이 있다. 보살은 몸은 비록 현상계에 있더라도 무한한 힘과 일을 몸에 지니고 있으므로 무한한 대생명 속에 살고 있는 것이다.

依般若波羅蜜多故 의반야바라밀다고

반야바라밀은 공의 이치를 깨달아서 얻은 지혜를 의미한다. 무엇이건 다 공이며 자신의 것은 아무 것도 없다. 자기 자신도 없고 없는 자신이라는 것도 없다. 무소득이라는 것을 바르게 이해하는 것이 반야의 지혜이다. 이 지혜를 얻었다는 자각에도 집착하지 않는 것은 '반야바라밀다'에 의지하기

能除一切苦 眞實不虛 능제일체고 진실불허

진언(주)의 본체는 진실하고 헛되지 않으며 현실을 떠난 진리가 아니고 현실 속의 진리인 것이다. 이 진실의 작용이 진실이 아닌 것이 초래하는 일체의 고통을 제거하게 되며 능제일체고가 그 진실의 작용이다.

인간의 고통은 탐욕과 집착으로부터 온다. 모든 것이 실체가 없어서 나타났다가 무상하게 사라지는 공의 이치를 깨달으면 집착에서 벗어날 수 있는데 반야지혜가 바로 집착을 버리는 지혜인 것이다.

故說般若波羅蜜多呪 即說呪曰 고설반야바라밀다주 즉설주왈

무한대의 지혜로 괴로움이 없는 저 언덕(피안)을 건너가는 주문을 말하겠다는 뜻이다. 반야바라밀다주는 모든 주문 가운데 가장 큰 주문이며 능히 禪定과 佛道, 涅槃에 대한 집착마저도 멸할 수 있는 주문이다. 탐욕과 분노 등으로 말미암아 생기는 병폐를 멸하고 텅 비어 아무것도 얻을 것이 없는 반야의 도리를 주문으로 말한다.

揭諦揭諦 波羅揭諦 波羅僧揭諦 菩提莎婆訶 아제아제 바라아제 바라승아제 모지사바하

'아제아제 바라아제 바라승아제 모지사바하'는 반야심경을 모두 요약하여 마지막을 마무리 짓는다. 이 주문은 고래로부터 범어 원음으로 읽어왔는데 그것은 다양하고 깊은 뜻을 적당한 말로 옮기기가 어렵기도 하지만 원음의 신비를 남겨두고자 한 것이다.

아제는 '가자'의 뜻이고 바라아제는 '집착을 버리고 피안의 세계로 가자'의 뜻이며 그 다음은 '우리 함께 피안의 세계로 온전히 가자 깨달음이여 영원하여라'이다.

범어 원문

가테 가테 파라가테 파라삼가테 보디 스바하

gate gate paragate parasamgate bodhi svaha

가 존재한다는 것을 말하기도 한다. '삼세제불도 반야바라밀다에 의지하여'라는 것은 부처를 낳는 모태가 반야이므로 반야의 지혜가 없으면 부처라고 말할 수 없다는 것을 말한다. 삼세의 모든 부처님은 반야의 지혜를 갈고 닦아 일체가 空임을 체득함으로써 중생의 모든 고뇌를 구제할 수 있게 되는 것이다.

得阿耨多羅三藐三菩提 득아뇩다라삼먁삼보리

아뇩다라삼먁삼보리는 범어를 그대로 옮긴 것으로 아뇩다라(anuttara)는 더 이상 위가 없는 無上, 삼먁은 올바르다는 뜻으로 正, 삼보리는 완전히 깨닫는다는 等覺의 뜻으로 전체 의미는 '無上正等覺'이 된다. 무상정등각은 무상의 바른 깨달음이다. 이 깨달음은 순간적인 깨달음이 아닌 영속적인 깨달음이어야 하고 보편적인 깨달음이어야 한다.

부처님은 생사에 머무르지 않고 열반에도 머무르지 않는 어디서나 이상을 현실화시키려는 부단한 정진을 거듭한다. 우리 마음 속의 본성은 청정하며 그것이 열반의 當體이다.

故知般若波羅蜜多 是大神呪 是大明呪 是無上呪 是無等等呪 고지반야바라밀다 시대신주 시대명주 시무상주 시무등등주

呪는 呪術을 말하는 것이 아니라 眞言을 말하며 범어로 만트라(mantra)인데 깨닫도록 한다는 의미이며 반야심경에는 네 종의 주가 나온다.

대신주는 원어 大呪에 神을 첨가한 것이며 반야바라밀다가 크게 신묘한 주문이라는 것은 결국 아뇩다라삼먁삼보리를 얻게 하기 때문이다.

대명주는 반야의 혜광이 無知(無明)을 비추어 없앤다는 의미에서 붙여졌다. 즉 무명중생의 어두움을 밝혀주는 것이 바로 반야바라밀다인 것이다.

무상주는 반야의 위덕을 다른 어떤 것과도 비교될 수 없다는 데에서 붙여진 것이다. 깨달음의 눈으로 온 세상을 두루 비추어 보는 더할 것이 없는 최상의 주문이다.

무등등주는 더 이상 비교할 것이 없다는 것이다. 모든 부처님이 깨달으신 지혜는 차이가 없이 평등하다는 주문이다.

4 好太王碑體　　　**3** 隸書體　　　**2** 金文體　　　**1** 篆書體

無得以無所得故菩提薩埵依
般若波羅蜜多故心無罣礙無
罣礙故無有恐怖遠離顛倒夢

想究竟涅槃三世諸佛依般若
波羅蜜多故得阿耨多羅三藐
三菩提故知般若波羅蜜多是

大神呪是大明呪是無上呪是
無等等呪能除一切苦真實不
虛故說般若波羅蜜多呪即說

呪曰揭諦揭諦波羅揭諦
波羅僧揭諦菩提薩婆訶

佛紀二千五百六十年丙申春柏山吳東燮拜手書之

8 草書體　　　　**7** 行書體　　　　**6** 顏眞卿體　　　　**5** 魏碑體

관자재보살이 깊은 반야바라밀다를 행할 때 오온이 모두 공한 것임을 비추어 보고 온갖 괴로움과 재앙을 건지느니라. 사리불이여 물질이 공과 다르지 않고 공이 물질과 다르지 않으며 물질이 곧 공이요 공이 곧 물질이니 느낌과 생각과 지어짐과 의식도 그러하니라. 사리불이여 모든 법의 공한 모양은 생겨나지도 않고 없어지지도 않으며 더럽지도 않고 깨끗하지도 않으며 늘지도 않고 줄지도 않느니라.

그러므로 공 가운데는 물질도 없고 느낌과 생각과 지어짐과 의식도 없으며 눈과 귀와 코와 혀와 몸과 뜻도 없으며 빛과 소리와 냄새와 맛과 닿음과 법도 없으며 눈의 경계도 없고 의식의 경계까지도 없으며 무명도 없고 또한 무명이 다함까지도 없으며 늙고 죽음도 없고 또한 늙고 죽음이 다함까지도 없으며 괴로움과 괴로움의 원인과 괴로움의 없어짐과 괴로움을 없애는 길도 없으며 지혜도 없고 지혜의 얻음도 없느니라.

얻을 것이 없는 까닭에 보살은 반야바라밀다를 의지하므로 마음에 걸림이 없고 걸림이 없으므로 두려움이 없어서 뒤바뀐 헛된 생각을 멀리 벗어나 완전한 열반에 이르느니라. 과거 현재 미래의 모든 부처님도 이 반야바라밀다를 의지함으로 아뇩다라삼먁삼보리를 얻느니라.

그러므로 반야바라밀다는 가장 신령한 주문이며 가장 밝은 주문이며 가장 높은 주문이며 무엇과도 견줄 수 없는 주문이어서 온갖 괴로움을 없애고 진실하여 허망하지 않음을 알지니라. 이제 반야바라밀다의 주문을 말하리니 주문은 곧 이러하니라.

아제아제 바라아제 바라승아제 모지 사바하

아제아제 바라아제 바라승아제 모지 사바하

아제아제 바라아제 바라승아제 모지 사바하

柏山 吳 東 燮
Baeksan Oh Dong-Soub

▪ 1947 영주. 관: 해주. 호: 柏山, 二樂齋, 踊洋軒. ▪ 경북대학교, 서울대학교 대학원(교육학박사) ▪ 석계 김태균선생, 시암 배길기선생 사사 수호 ▪ 대한민국서예미술공모대전 초대작가, 대구광역시서예대전 초대작가, 경상북도서예대전 초대작가, 영남서예대전 초대작가 ▪ 전시:서예전(2011 대백프라자갤러리), 서예와 사진(2012 대구문화예술회관), 초서비파행전(2013 대구문화예술회관), 성경서예전(LA소망교회 2014), 교남서단전, 등소평탄생100주년서예전(대련), 캠퍼스사진전, 천년살이우리나무사진전, 산과 삶 사진전 ▪ 휘호 : 모죽지랑가 향가비(영주), 김종직선생묘역 중창비(밀양), 신득청선생 가사비(영덕), 경북대학교 교명석, 첨단의료단지 사시석(대구) ▪ 서예저서 : 초서고문진보 1, 초서고문진보 2, 초서한국한시 오언절구편3, 칠언절구편4 ▪ 한국서예미술진흥협회 부회장, 한국미술협회 회원, 대구광역시미술협회 회원, 대구경북서가협회 회원, 교남서단 회원, 사광회 회원 ▪ 전 경북대학교 교수, 요녕사범대학(대련) 연구교수, 이와니나대학(그리스)연구교수, 텍사스대학(미국)연구교수 ▪ 만오연서회, 일청연서회, 경묵회 지도교수 ▪ 경북대학교 평생교육원서예아카데미 서예지도교수 ▪ 경북대학교 명예교수 ▪ 백산서법연구원 원장

백산서법연구원
대구시 중구 봉산문화2길 35 우.41959 / TEL : 070-4411-5942 / H·P : 010-3515-5942 / e-mail : dsoh@knu.ac.kr
http://cafe.daum.net/oh100san

八體 般若波羅蜜多心經 四卷

7 行書體 8 草書體

인쇄일 | 2024년 5월 15일
발행일 | 2024년 5월 20일

지은이 | 오동섭
　　주소 | 대구시 중구 봉산문화2길 35 백산서법연구원
　　전화 | 070-4411-5942 / 010-3515-5942

펴낸곳 | ㈜이화문화출판사
등록번호 | 제300-2015-92호
　　주소 | 서울시 종로구 내자동 사직로10길 17(내자동 인왕빌딩)
　　전화 | 02-732-7091~3(구입문의)
　　팩스 | 02-725-5153
homepage | www.makebook.net

ISBN 979-11-5547-238-5 04640
　　　979-11-5547-234-7 04640 (세트)

값 | 15,000원